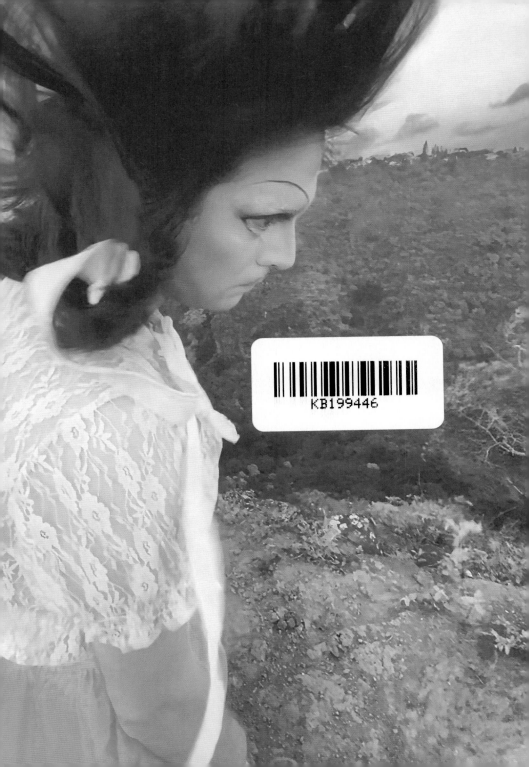

●●●●A는 현실문화연구에서 발간하는 시각예술, 영상예술, 공연예술, 건축 등의 예술 도서에 대한 브랜드입니다. 동시대 예술 실천 및 현장에 대한 비평과 이론, 작가와 이론가가 제시하는 치열한 문제의식, 근현대미술사에 대한 새로운 해석 등이 단행본, 총서, 도록, 모노그래프, 작품집 등의 형식으로 담깁니다.

표지와 도입부: 김성환, 〈바람에 휘날리는 데이비드 마이클 디그레고리오의 머리카락(에드 그리비가 촬영한 테릴리 케코올라니의 머리카락을 따르며), 마우우마에 트레일(푸우 라니포 트레일), 윌헬미나 라이즈, 2020/2022.『머리는 머리의 부분』(책), 2022, 0-1쪽

마지막 페이지: 김성환,〈소리내는 나무〉(부분), 디지털 보존용 프린트, **KAPA** 알루미늄, 합판, 접착제, 42×42×4cm. 사진: 권수인

김성환
표해록

김성환
표해록

재닌 아민 지음

한진이 · 마야 웨스트 옮김

●●●●A

목차

감사의 말

김성환 작가의 〈표해록〉을 '원 워크One Work' 시리즈로 엮을 수 있도록
애프터올에 아이디어를 제공해 준 서울시립미술관의 박가희 큐레이터에게
감사드린다. 유쾌한 조언과 지도로 헌신해 준 덕분에 이번 저술 프로젝트가
가능했다. 프로젝트 진행에 많은 도움을 준 아다나 메이한테도 깊이 감사하다.
특히 엘리사 아다미와 윙 챈에게 각별한 감사를 표한다. 날카로우면서도
유연한 지성을 상징하는 두 분의 세심한 배려와 유머 덕택에 책의 집필 과정이
훨씬 더 나아졌다. 맥락을 고려하면서 여기 사용된 하와이어에 세심한 주의를
기울여 살펴봐 준 조시 텐간에게 감사드리며, 한국어 번역 작업에 힘써 준 마야
웨스트에게도 감사하다. 이외에도 이 책을 위해 기꺼이 시간을 내어 인터뷰에
응해준 드류 카후아이나 브로더릭, 최장현, 라리사 해리스, 메리 조 프레실리,
김선정, 쿠무 훌라kumu hula 아울리이 미첼, 산시아 미알라 시바 내시에게도
감사 인사를 전한다. 여러분의 결코 가볍지 않은 기여를 제가 모자람 없이
활용했기를 바란다. 감사하게도 많은 저술자가 저보다 앞서 김성환 작가에게
시간을 할애해 견고한 토대를 제공해 주었다.

 욜란디 졸라 졸리 반데르 헤이더는 이 책의 많은 부분이 기반하고 있는
아인트호벤의 반아베 미술관에서 김성환 작가를 조명하는 양질의 전시를 기획했다.
이 책을 쓰는 과정에서 준 도움은 물론, 이전 10년간의 도움에도 감사드린다. 리트
베이넨에게도 마찬가지로 감사하다. 미카엘 클링켄베르흐의 혜안에도 감사를
표한다. 오랜 시간 편집자로서 제 곁에서, 분단된 땅에서 나고 자란다는 것이 어떤
의미인지 일찍이 보여주신 어머니이자 음악가인 앤 아민께 감사드린다.

 큐레이터로서 통찰력을 제공해 준 크리스티나 리, 김성환과 데이비드의 오랜

친구로서 온갖 흥미로운 이야기를 전해 준 최희승에게도 감사드린다. 여백을 따뜻하게 채워준 모든 친구에게 감사하다. 온라인상에서 멕시코 소마SOMA로 저를 이끌어 준 리카르도 알자티에게 감사 인사를 전한다. 당시에는 아직 몰랐지만, 그곳에서 이 책의 일부분을 구성하게 될 중요한 아이디어를 얻을 수 있었다. 예술적 안목을 바탕으로 김성환 작가에게 작품을 의뢰한 [암스테르담의 예술 기관] '춤출 수 없다면, 내 혁명이 아니다If I Can't Dance, I Don't Want To Be Part Of Your Revolution'의 프레데리크 베르흐홀츠 덕분에 김성환 작가의 작품을 처음 접할 수 있었는데, 이에 감사드린다. 또한 전시실에서도, 인공암벽장에서도 저를 뒷받침해 준 큐레이터 아닉 파우니어르에게도 감사하다.

한국 예술경영지원센터의 출판 지원과 서울시립미술관의 레지던시 제공에 감사드린다. 출판 기념 행사를 주최해 준 하와이 트리엔날레 2025의 공동 큐레이터 최빛나에게도 감사드린다. 김성환 작가를 다루는 대다수의 글이 영어로 쓰인 상황임에도 한국어판을 출간해 준 현실문화연구에 감사를 표한다. 제가 감탄해 마지않는 '시각 방법론 콜렉티브Visual Methodologies Collective' 연구의 일환으로 이 책을 쓰는 동안 매달 수입을 보장해 주고자 다양한 기관을 넘나들며 고군분투해 준 암스테르담 응용과학대학교의 사빈 니더르에게 감사드린다.

무엇보다도 다음 세 분께 감사드린다. 명확하고 시의적절한 의사소통과 더불어 조사와 사실 확인을 도맡아준 권수인, 책을 집필하는 내내 한결같은 모습으로 음악에 대한 엄밀한 직관을 공유해 준 데이비드 마이클 디그레고리오, 그리고 시간을 내어 저를 믿고 작업을 맡겨 준 김성환 작가에게 감사드린다.

나의 어머니 앤 아민께

서문

2017년 시작된 김성환의 〈표해록〉은 현재 진행 중인 다중 연구 프로젝트이자 단편 영화 및 설치 연작이다. 작품은 20세기 초 하와이를 거쳐 미국으로 건너온 미등록 한인 이주민의 이야기를 탐구한다. 지난 20년간 자신의 '지리적 이동성 geographical mobility'[1]을 주제로 작업해 온 김성환은 이번 연작에서 서구적, 규범적, 시스젠더-이성애-가부장제적 재현의 좁은 한계를 다시 그려내 고착되고 분리된 정체성을 흩뜨리고, 이를 통해 하와이에 도착한 한인이 다른 이주민과 선주민 공동체,[2] 또한 자국 문화에 미친 복합적인 영향을 조명한다. 1884년부터 1910년 사이 미국으로 이주한 수많은 한인은 마침내 미국 본토에 도착했다. 그리고 김성환이 언급한 바 있듯, 이들 대부분은 캘리포니아주 리들리, 리버사이드, 다뉴바 및 몬태나주 뷰트 등지에서 살을 붙이고 살았다. 수십 년에 걸친 미국의 정치적, 경제적 간섭 끝에 1898년 폭력적으로 미국에 합병된 하와이는 많은 한국인에게 처음 접한 '미국 땅'이었고, 일부에게는 고향이라 부르게 된 곳이기도 하다. 김성환은 이 한인 이주에 관한 역사적 기록과 개인의 문학적 기록을 연구하는 과정에서 미국의 점령과 군대 주둔에 반대하여 일어난 1970년대 하와이 주권 운동(내지는 하와이 르네상스)에 관심을 갖게 되었다. 김성환은 종종 문화가 교차하고 변화하며, 나아가 서로를

1 김성환 본인의 경험은 아닐지라도, 김성환은 T. J. 데모스(T. J. Demos)가 현대 미술에서 "이주로 인한 공간적, 경험적 파괴의 영향을 표현하기에 적합한 형식을 찾기" 위한 "지리적 이동성에 대한 미학적 협상"이라 폭넓게 정의한 개념을 탐구해 왔다. T. J. Demos, *The Migrant Image: The Art and Politics of Documentary During Global Crisis*, Durham, NC: Duke University Press, 2013, p.4.

2 필자는 가능한 한 선주민(Indigenous) 집단의 고유한 이름을 명시하고자 했다. '토착민(Native)'이라는 용어는 해당 집단이 그렇게 불리기를 선호하는 경우에 한정하여 사용했다.

인정하고 강화하는 순간에 주목한다. 표류하는 유사점들 가운데, 영상 작품 〈강냉이 그리고 뇌 씻기Washing Brain and Corn〉(2010, 그림24)를 위시하여 냉전 시기 한국 점령에 관한 작가의 탐구는 〈표해록〉에서 하와이의 해방 투쟁과 예상치 못한 공명에 맞닥뜨린다.

　　이 글을 쓰고 있는 지금 〈표해록〉을 위한 작가의 연구는 두 개의 완결된 영화 장chapter으로 구체화되었고, 각 장은 한인 이주의 다양한 측면과 하와이 역사에 얽힌 이야기에 초점을 맞춘다. 첫 번째 장 〈머리는 머리의 부분Hair is a piece of head〉(2021)은 1910년 일본의 강제합병이 있기 전인 19세기 말, 즉 조선 말기를 되돌아보며 하와이로 이주한 한인들의 경험을 상술한다. 작품은 특히 사진 신부 이야기에 집중하는데, 사진 신부는 뚜쟁이에게서 전달받은 사진과 가족의 권유를 바탕으로 같은 나라에서 넘어 온 이주 노동자와 중매결혼을 한 여성을 일컫는다.[3] 이러한 경험들은 하와이 주권 운동의 상징적 인물들과 연관되어 있다. 두 번째 장 〈By Mary Jo Freshley 프레실리에 의(依)해〉(2023)는 한국인이 아니지만 한국 무용을 가르치는 교사인 메리 조 프레실리에게서 이름을 빌린다. 1934년

3　　이는 20세기 초 하와이 및 미 서부, 캐나다 지역의 이주 노동자(주로 일본, 오키나와, 한국 출신) 사이에서 다소 일반적인 관행이었다. 이른바 1907년 '신사협정'의 의도치 않은 효과였는데, 신사협정은 미국과 일본 제국 간의 비공식 협약으로서 이주민의 이동 제한을 목적으로 체결하였으나 외려 많은 이주민이 원거리에서 혼인 관계를 형성하도록 유도하는 결과를 낳았다. 1910년에서 1924년 사이 약 600명에서 1,000명의 사진 신부가 한국에서 하와이로 건너간 것으로 추정된다. Wayne Patterson, *The Ilse: First-Generation Korean Immigrants in Hawai'i*, Honolulu: University of Hawai'i Press, 2000, p. 80; [국역본] 웨인 패터슨, 『하와이 한인 이민 1세—그들 삶의 애환과 승리』, 정대화 옮김(들녘, 2003). See also Jiwon Kim, 'Korean Pioneer Women: Picture Brides and the Formation of Upwardly Mobile Korean Families in California, 1910s–1930s', *Korea Journal*, vol.60, no.1, Spring 2020, pp. 207–38.

오하이오에서 태어나 1961년 하와이에 터를 잡은 백인 여성 메리 조 프레실리는
한국 태생 및 하와이 출신 무용가 배한라(1922-1994, 그림27)의 가르침을
기반으로 한국 무용의 주요 전승자가 되었다. 프레실리의 이야기는 지난 세기말
무렵 미국에 가려다 끝내 하와이의 사탕수수 농장과 파인애플 농장에서 값싼
노동력을 제공한 미등록 한인 이주민 삶에 대한 김성환의 연구와 교차한다. 필자가
대화에서 파악한바, 진행 중인 이 연작의 세 번째 장에서도 이러한 연결고리는
계속된다. [세 번째 장에 해당하는] 이 작품은 이 책이 완성된 후일 2024년 12월
서울시립미술관에서 최초로 공개될 예정이다. 작품 〈표해록〉이 한창 진행 중인
상황에서, 현재 진행형이면서 결말이 열려 있는 이 작품에 관해 글을 쓰는 일은
일종의 사변적인 시도, 회고와 추측의 동시적 수행이 된다. 이는 아마도 반복적이고
가변적이며 언제나 미완성인 실천으로서 작업을 대하는 김성환 특유의 태도를
비평에 반영할 여러 방법 중 하나일 것이다.

　　〈머리는 머리의 부분〉과 〈By Mary Jo Freshley 프레실리에 의(依)해〉(그리고
예상컨대 아직 제목 미정인 〈표해록〉의 이 세 번째 장 역시) 모두 영화인 동시에
설치 작품으로, 작가가 말하는 '영화 환경film environments'에 해당한다. 필자의
이해에 따르면, 이 용어는 다층적 연구와 참고 자료를 공간이 허락하는 한도까지
집약해, 이것들이 스크린과 갤러리 공간 사이를 오가며 굴절하거나 퍼포먼스에서
생동감 있게 표현하도록 설계된 환경을 의미한다. 나는 김성환의 멘토이자 절친한
친구인 조앤 조나스Joan Jonas의 복잡한 설치 작품과 위의 '영화 환경'이 영락없이
공명하고 있음을 본다. 벌써 오랜 시간 우리 집 협탁 위에 자리하고 있는 책으로,
조나스의 1967년 작 〈시골에 살고 싶어 … (그리고 다른 로맨스들)I Want to Live in

the Country... (And Other Romances)〉을 다루는 수전 모건Susan Morgan의 저서가 내가 여기서 두 예술가 간의 깊은 결속을 다루는 데 영감이 되었다.[4]

조나스와 마찬가지로, 방대한 소재를 아우르는 김성환의 작업 범위는 보는 이에게 궁금증을 안길 때가 있다. 다만 이러한 궁금증은 마치 관계나 대화에서 무엇이 중요한지 묻는 것만큼이나 무의미하다. 다방면에 걸친 김성환의 접근이 무작위적이라고 생각해서는 안 된다. 김성환은 아주 신중한 단계를 거쳐 복잡한 역사를 하나의 몸짓, 일화, 인물로 압축하여 이내 경이롭고 열린 결말 방식으로, 이 못지않게 복잡하고 멀리 떨어져 있는 다른 이야기들에 얽는다. 이렇듯 세심하게 조율된 앙상블에서는 프레임 사이사이의 색상 선택이나 무용수의 움직임 같은 즉흥적인 순간이 새로운 창을 열어젖힌다. 질감texture으로 가득한 이러한 앙상블에서 요소를 열거하는 식의 묘사는 작품의 의미 전달에 아무런 도움도 주지 못한다. 정보에 대한 이해가 깊어질수록 각 측면이 다시금 새롭게 배열되기 때문이다. 부분의 나열로는 작품 속 다성악을 구성하고 있는 선율들의 대위법적 짜임을 짚어낼 수 없다. 이 같은 양상은 2006년을 기점으로 〈표해록〉을 포함해, 김성환의 프로젝트에서 사운드와 음악을 담당해 온 음악적 파트너 데이비드 마이클 디그레고리오David Michael DiGregorio(aka dogr)에게서 더욱 뚜렷이 드러난다. 연작의 첫 번째 장은 대다수 작품과 마찬가지로 디그레고리오와의 '공동 음악 작업'으로 제작되었지만, 두 번째 장은 모든 작업을 함께 했음에도

4 Susan Morgan, *Joan Jonas: I Want to Live in the Country... (And Other Romances)*, London: Afterall Books, 2006.

디그레고리오의 공로를 "음향 효과, 사운드 녹음 및 합성synthesis"이라 명시한다.

이 다성적 질감은 김성환 작품의 특징이면서 또한 작품들을 잇는 긴밀한 관계를 나타낸다. 한 작가의 모든 작품은 응당 서로 연결되어 있다지만, 김성환이 이전 작품의 소재를 재활용하고 상호 참조하여 이후 설치 작품에서 엮어내는 정도는 놀랍기까지 하다. 어떤 작품에서 처음 모습을 드러낸 이미지와 발상이 다른 작품에서도 존재감을 드러낼 뿐만 아니라 서로를 읽어낼 은유로 작용하기도 한다. 〈은유 자신이 그려진 은유Metaphor drew herself〉(2020/2022, 그림22), 〈이 은유를 품은 은유a metaphor carries another metaphor〉(2020-21, 그림22), 신화 속 생물의 길고 검은 머리카락이 판지, 페인트, 아세테이트 시트, 다양한 테이프 사이로 소용돌이치는 〈작은 은유Small Metaphor〉(2021/2023, 그림18)가 바로 그런 경우일 것이다. 〈표해록〉과 동시에 제작된 이들 드로잉은 진행 중인 연작은 물론 김성환의 작업 실천을 폭넓게 해석할 수 있는 암호를 제공한다. 다시 말해, 은유가 겹겹이 쌓인 작품을 관통하며 증식한다. '바람에 흩날리는 머리카락'이라는 이미지는 반복되는 수사법으로, 신체를 매개로 해 일견 무관해 보이는 역사들 사이의 관계를 설정하기 위한 방법이다. 더불어 동일한 설치 작품이 다른 맥락에서 다시 제시되어 새로운 상호관계가 형성된다. 각 설치 작품을 보여주는 방식이 거듭 갱신됨에 따라, 작가의 손을 벗어나 건축적 특징이나 지정학적 조건 등 관람 맥락과 관계하는 이야기가 만들어진다.

이 책에서 논의되는 작품도 예외는 아니다. 〈표해록〉은 진행 중인 더 큰 작업과 얽혀 있는 촉수들의 균사菌絲 네트워크 안에 놓여 있으며, 그 영향 아래 있다. 열린 결말의 재귀적이고 분산적인 작품 구조는 **하나의 작품**one work이라는 암묵적인

주장을 필연적으로 느슨하게 한다. 단일 작품의 내용이나 형식을 철저히 설명하는 것만으로는 김성환의 다층적 접근법을 온전히 이해할 수 없다. 그보다는 점차 풍부해지는 관객의 경험을 연결하거나 조율하는 역할로서 설치를 포함한 작품 세계 전반에 걸쳐 나타나는 물리적, 은유적 특성에 주목해야 한다. 그리하여 이 책은 김성환 작품의 물질적 측면을 다루는 '높이', '질감', '동선'과 그 은유적 의미를 펼쳐 보이는 '드라마'와 '자리바꿈/ 도려냄displacement'이라는 다섯 개 장으로 구성된다. '높이', '질감', '동선', '드라마'라는 제목은 아인트호벤의 반아베 미술관에서 열린 2023-24년 개인전《오른손 근육과 지붕의 보호로Protected by roof and right-hand muscles》을 준비하면서 김성환이 설정한 지표에서 유래하며, 필자는 담당 큐레이터 욜란디 졸라 졸리 반데르 헤이더Yolande Zola Zoli van der Heide를 통해 이를 접할 수 있었다. 하지만 이러한 관점으로 〈표해록〉을 탐구하기에 앞서, 작품이 기록하고 유발하는 다성적 마주침에 조금 더 시간을 할애하고자 한다.

다성적 배치

〈표해록〉을 구성하는 모든 복잡다단한 요소를 연결하는 실마리가 있다면, 그것은 아마도 비주권적인 공존 방식, 그리고 뿌리째 뽑히고 파괴된 곳에서 나타나는 다성적 배치에 대한 관심일 것이다. '다성적 배치polyphonic assemblage'라는 용어는 2015년 애나 로웬하웁트 칭Anna Lowenhaupt Tsing이 『세계 끝의 버섯』에서 소개한 것으로, 송이버섯이 균사체 연결을 형성하여 인간이 야기한 재난 속에서 생존할 뿐 아니라 그 덕분에 번성한다는 사실에 주목한다.[5] 실제로 송이버섯은 산림이 파괴된 자리에서 자란다. 일본에서

수 세기 동안 진귀하게 여겨지던 송이버섯은 에도 시대(1603-1868) 및 1950년대 근대화 당시 인간이 자행한 삼림 벌채를 계기로 널리 확산되었다. 애나 칭이 주로 연구를 이어온 미국에서는 선주민이 화전 농법으로 기른 거대한 소나무가 산업용 목재로 베인 뒤, 그 자리를 대신한 적송赤松이 다공성 환경을 조성하면서 송이버섯이 자라기에 이상적인 조건이 만들어졌다.[6] 포타와토미족 식물학자인 로빈 월 키머러Robin Wall Kimmerer가 생태계에 변화를 일으키던 조율된 화재의 종식을 애도한다면, 애나 칭은 폐허 속 살아남은 것에 주목한다.[7] 애나 칭의 다성적 배치는 "불확정성indeterminacy을 거쳐 형성되는 것이 아니라", "규모를 불문하고 한 장소에 모이는 것"이다.[8] 다성악에서처럼 독자적이면서도 한데 직조된 요소들로 구성된 이 같은 '열린 모임open-ended gatherings'은 모더니즘의 목표인 '진보', 즉 시공간적 통일성을 지향하지 않는다. 이 배치는 외려 더 성가시고 쉽게 전염되며 잡다하고 불협화음적인 방향으로 증식한다.

어쩌면 난파는 예기치 않게 〈표해록〉의 모임을 불러일으키는 일종의 인재人災일지도 모른다. 김성환의 프로젝트 제목은 조선 시대 관리였던 최부의 『금남표해록錦南漂海錄』(금남의 바다 표류기)에서 따온 것으로, 이는 1488년 2월부터 7월까지의 난파 일지이다. 최부는 부친의 부음 소식에 제주도를 떠나

5 Anna Lowenhaupt Tsing, *The Mushroom at the End of the World*, Princeton, NJ: Princeton University Press, 2015, p.29: [국역본] 애나 로웬하웁트 칭, 『세계 끝의 버섯』, 노고운 옮김(현실문화연구, 2023).
6 위의 책, pp. 22-33, 196.
7 Robin Wall Kimmerer, Braiding Sweetgrass: Indigenous Wisdom, Scientific Knowledge, and the Teachings of Plants, Minneapolis: Milkweed Editions, 2015 참고: [국역본] 로빈 월 키머러, 『향모를 땋으며— 토박이 지혜와 과학 그리고 식물이 가르쳐준 것들』, 노승영 옮김(에이도스, 2021).
8 A. L. Tsing, 앞의 책, pp.292–93, n. 8.

한국 본토를 향하던 중 폭풍을 만나고, 그렇게 중국 남쪽으로 표류하여 저장성
태주台州 근처 해안에 도착한다. 일지는 그 과정을 '한문', 즉 중국 문어체로
기술한다. 이 유명한 책이 조선 군주의 명을 받아 쓰였음에도, 최부는 몇 년 후
문인 숙청에서 처형당한다.[9]

2018년 하와이로 이주하기 전, 김성환은 독일 철학자 한스 블루멘베르크Hans
Blumenberg가 다룬 난파선과 물의 알레고리를 깊이 생각했다고 한다. 김성환의
웹사이트는 작가가 하와이와 한인 이민 역사를 연구함에 따라 점차 몸집을
불려 온 일종의 저장소라고 할 수 있는데, 이곳에 블루멘베르크의 책 『난파선과
구경꾼: 항해로서의 삶, 난파로서의 이론』(1979)에서 발췌한 수많은 구절이
정리되어 있다. 완성된 작품과 여전히 진행 중인 작업들이 이 같은 연구에서 어떤
영향을 받는지를 보여주는 대목이다. 발췌문에는 17세기 프랑스 철학자 블레즈
파스칼Blaise Pascal의 책 서문에서 인용한 "Vous êtes embarqué"라는 구절도
포함되어 있다. 여정이 시작되었음을 암시하는 이 문장을 작가는 "당신은 이미
여행길에 올랐다You have already embarked"로 번역한다.[10] 하웰스Bernard Howells는
가톨릭 신앙과의 연관성을 강조하며 파스칼의 문구를 반드시 철학적 사고에

9 Karwin Cheung, 'Journeys to the Past: Travel and Painting as Antiquarianism in Joseon Korea', 미발표 논문, Leiden University, 2017, p.26; C. I. Eugene Kim, review of *Ch'oe Pu's Diary: A Record of Drifting Across the Sea*, trans. John Meskill, *The Journal of Asian Studies*, vol.25, no.1, November 1965, pp.145–46 참고.

10 Hans Blumenberg, *Shipwreck with Spectator: Paradigm of a Metaphor for Existence* (trans. Steven Rendall), Cambridge, MA: MIT Press, 1997, opening page: [국역본] 한스 블루멘베르크, 『난파선과 구경꾼—항해로서의 삶, 난파로서의 이론』, 조형준 옮김 (새물결, 2021).

기반한 결정으로 이어지지만은 않는 (신앙적 길에 대한) 헌신으로 해석한다.[11]
여정에 헌신하거나 심지어 자기를 여정에 투신하는 일은 언제나 도박이다.

　　김성환의 〈표해록〉에 등장하는 예상치 못한 열린 모임은 새로운 형태의
유산과 계보를 만들어낸다. 여기서 전승은 정체성의 구속에서 벗어나고
제작fabrication은 보존의 한 방식이 된다. 예컨대 연작의 두 번째 장 〈By Mary Jo
Freshley 프레실리에 의(依)해〉는 이주 및 식민지화에 따른 여러 오염과 다성적
배치를 다룬다. 해당 작품은 이러한 마주침에서 실현되는 아름다움을 기리는
동시에 과거의 폭력을 읊조린다. 칭의 말처럼, "우리는 다양성 덕분에 협력에 참여할
수 있는데, 그런 다양성은 몰살과 제국주의 등등의 역사에 걸쳐 창발한다. 오염이
다양성을 만든다."[12] 14분짜리 영상 〈By Mary Jo Freshley 프레실리에 의(依)해〉는
배한라의 아카이브를 이야기하는 하와이어 내레이션으로 시작한다. 31개 상자 속
8,000여 점의 사진, 악기, 의상, 소품 등으로 구성된 아카이브는 1990년부터
배한라가 사망한 해인 1994년까지 아우르며, 이 중 일부는 한·영 자막과 함께
영상에 간헐적으로 모습을 드러낸다(그림11). 아카이빙 작업은 하와이 대학교
마노아 캠퍼스 소속 무용 민족지학자인 주디 반 자일Judy Van Zile의 주도로
시작되었고, 프레실리가 배한라의 유품을 정리하면서 아카이브에 포함될 항목을
결정했다. 프레실리는 배한라가 사망한 뒤 모든 유품을 보존했다. 그중 많은 수를

11　Bernard Howells, 'The Interpretation of Pascal's
"Pari"', *The Modern Language Review*, vol.79, no.1,
January 1984, p.54.
12　A. L. Tsing, 앞의 책, p. 29.

대학 내 한국학연구소Center for Korean Studies가 보관 중인 아카이브에 통합했다.[13]

컬렉션이 전부 순수 한국제는 아니며, 메리 조 프레실리가 손수 제작한 것도 많다. 1950년대에 배한라는 어린 한국 여성들이 마을 광장에서 물을 긷는 모습을 바탕으로 물동이 춤을 만들었는데, 여기에 쓸 물동이를 직접 제작해야 했다고 한다. 프레실리는 이 일화를 예로 들어 설명한다. "본래 용도라면 식물을 심었을 화분에 신문지와 종이풀을 덧붙이고 페인트를 칠했다." 마찬가지로 화면에 잠깐 등장하는 왕관은 1963년 유명 무용가 김천흥(그림28)이 하와이에 가르치러 왔을 때 제작한 것이다. 프레실리는 말한다. "필요한 게 있는데, 한국에 살지 않을 때는 내 손으로 때우는 수밖에 없다." 김성환은 "무엇이 진짜로 보이는지, 소품이 (이를테면 무용 및 그 전수에) 쓰임을 거쳐 어떻게 진짜가 되는지, 그리고 가령 무용이나 연극에서 흔히 사용되는 이러한 쓰임의 형태가 ('실제' 물건과는 반대되는) 소품이라는 개념에 얼마나 자연스럽게 들어맞는지"에 관심이 있다고 설명한다.[14] 여기가 조나스의 작품, 특히 영상으로 기록된 퍼포먼스 〈송 딜레이Song Delay〉(1973, 그림29)와 유사한 지점이다. 〈송 딜레이〉는 고든마타 클락Gordon-Matta Clark을 비롯한 약 14명의 친구와 진행한 퍼포먼스로, 뉴욕 강변의 관객들이 '소품'을 가지고

13 메리 조 프레실리, 2025년 7월 16일 필자와의 전화 인터뷰. 별다른 명시가 없는 한, 프레실리의 모든 인용구는 해당 인터뷰에서 발췌한 것이다. 배한라에 관한 영어 텍스트는 거의 없으며 프레실리에 관해서는 더더욱 그렇다. 다만 Judy Van Zile, *Perspectives on Korean Dance*, Middletown, CT: Wesleyan University Press, 2001에서 프레실리에 대한 장을 찾아볼 수 있다. 프레실리는 무용연구소 및 한라함 컬렉션(Halla Huhm collection)에서 반 자일과 함께 작업한 바 있다.
14 별다른 명시가 없는 한, 김성환의 모든 인용은 2024년 6월 21일부터 8월 1일 사이 이루어진 필자와의 인터뷰 및 저자에게 보낸 이메일에서 발췌한 것이다.

노는 모습을 보여준다. 조나스가 '소품props'이라 부르는 이 물건들 중에는 조나스 작품에 자주 등장하는 번쩍번쩍한 거울도 있다. 그러나 조나스의 퍼포먼스에서 소품은 공간의 깊이를 탐구하는 데 사용되는 반면, 김성환의 작업은 소재가 어떻게 역사화되었는지 혹은 소품이 쓰임을 거쳐 어떻게 진짜가 되는지를 퍼포먼스로 보여준다.

원본이든 창작된 것이든, 소품이 쓰임을 거쳐 과거의 지식을 보존하는 방식을 구성하는 것이라면, 춤과 의식을 거쳐 몸에서 몸으로 전승되는 움직임은 퍼포먼스로 지식을 창조하는 방식이다. 〈By Mary Jo Freshley 프레실리에 의(依)해〉에는 김성환 작가가 프레실리에게서 '기본' 안무를 배우는 장면이 나온다(그림9). 프레실리에게 '기본'은 '다채로운 움직임 양식이 도입된 기초적인 춤'이고, 따라서 다른 춤의 움직임을 이끌어낼 학습 단계가 되어준다. 배한라의 '기본'이 민속무에 가깝다면, 열세 살 무렵 무동으로 경력을 쌓기 시작한 김천흥의 '기본'은 궁중무에 가깝다. 프레실리는 김성환과 함께 작업한 경험에 대해 "김성환은 춤 솜씨가 좋고, 궁금한 게 많다. … 앞으로 배우고 싶은 게 14,000가지나 더 있다고 하기에 지난주에는 다른 춤 몇 가지를 시작했다"라고 말한다. 영상에는 작가 외에도 나뭇잎 무늬 커튼 창문으로 둘러싸인 방구석에서 춤 동작을 따라하는 마우이 태생의 영화감독 산시아 미알라 시바 내시Sancia Miala Shiba Nash가 보인다. 한편 프레실리가 지도하는 소리가 화면 밖에서 들려온다(그림10). 하와이의 지식 센터 겸 독립서점 겸 출판사인 네이티브 북스Native Books의 핵심 인물이자 [대나무와 코코넛 나무, 판다누스 나무 등 여러 재료 및 매체를] 엮어서 짜는 작가이기도 한 리즈 미셸 수귀탄 차일더스Lise Michelle Suguitan Childers도 반짝

등장한다.[15] 교외 정원으로 보이는 장소에서 시바 내시가 입은 것과 똑같은 화려한 한복을 입고 있는 차일더스의 얼굴은 비치는 종이로 흐릿하게 처리된 채 문득문득 동전이 떨어지는 듯 쇳소리 같은 효과음과 함께 화면에 나타난다.

〈By Mary Jo Freshley 프레실리에 의(依)해〉에서 다양한 몸이 수행하는 안무 연습과 움직임의 반복은 김성환 작업의 특징인 체화된 인용 방식을 잘 보여준다. 비교문학 교수 존 해밀턴John Hamilton의 『육신의 문헌학Philology of the Flesh』(2018)은 작가에게 문학적, 윤리적 지침이 되는바, 이 책에서 해밀턴은 "인용하는 이는 사상이 육화된 것으로 여겨지는 타인의 말을 받아들인다"[16]라고 말한다. 이 인용문은 작가의 웹사이트 내 '가여운 콜레아[17]가 달의 위상을 세다 | 어머니 마일레 마이어의 머리를 들고 있는 드류 카후아이나 브로더릭Poor Kōlea counts nā pō mahina | Drew Kahuʻāina Broderick carries the head of Maile Meyer'라는 분류 체계 아래 정리되어 있다. 여기서 두 번째 문구['어머니 마일레 마이어의 머리를 들고 있는 드류 카후아이나 브로더릭']는 〈표해록〉의 첫 번째 장에 있는 작품을 가리킨다. 23분 분량의 영상 〈머리는 머리의 부분〉의 라이브 포토이자 독자적인 설치 작품인 〈그들의 머리를

15 차일더스는 네이티브 북스와 자신을 위해 하와이어 및 '울라나 라우할라(ulana lauhala)', 즉 판다누스 나뭇잎인 '라우할라' 엮기에 관련된 책을 수집한다. Nate Pedersen, 'Lise-Michelle Childers of Native Books on Hawaiʻi, Diverse Voices Fellowship and ulana lauhala', Fine Books and Collections, 16 July 2024, https://www.finebooksmagazine.com/fine-books-news/lise-michelle-childers-native-books-hawaii-diverse-voices-fellowship-and-ulana?fbclid=PAZXh

0bgNhZW0CMTEAAabInQBRsZ94fFpTy4Hed6wiTWxEAw-pj-XBbFWoce2ZdTuwZ_D7i2SGd20_aem_S2VNcyzEIG5ilDPbH2V_NQ (마지막 접속일: 2024년 7월 29일).

16 John T. Hamilton, *Philology of the Flesh*, Chicago: University of Chicago Press, 2018, p.99.

17 [편집자] 콜레아(Kōlea)는 하와이어로 물떼새와 한국인을 뜻하는 동음이의어이다.

품은 그들They carried the heads of theirs〉(2022, 그림1)에는 작가의 친구이자 하와이
출신 예술가인 드류 카후아이나 브로더릭이 네이티브 북스의 소유주이자 어머니인
마일레 마이어의 머리를 품고 있는 모습이 담겨 있다. 또한 이 이미지의 좌측
하단에는 두 명의 다른 인물이 같은 몸짓을 보이는 작은 흑백 사진(예술가 제프리
파머Geoffrey Farmer가 디그레고리오의 머리를 들고 있는 모습)이 동네 사진관에서
현상할 법한 크기로 축소된 채 디본드에 접착되어 있다. 작가의 말을 빌리면,
이미지는 품기carrying라는 몸짓으로, '선주민의 유산과 계보Moʻokūʻauhau'를
암시한다. 한편, 흩날리는 머리카락은 1972년 오아후섬에서 열린 '우리의 파도를
지키자[신해불이身海不二] Save Our Surf' 시위에서 촬영된 하와이인 활동가 테릴리
케코올라니레이먼드Terrilee Kekoʻolani-Raymond의 사진에서 영감을 얻은 것이다.
2020년 호놀룰루 미술관에서 전시된 작품의 초기 버전에는 브로더릭과 그의
어머니인 마일레 마이어만 등장한다. 작가는 한국 실험영화 연구자인 최장현에게
이 작품에 대한 글을 보내며 다음과 같이 언급한다. "호놀룰루 미술관에서 본
사진(〈어머니 마일레 마이어의 머리를 들고 있는 드류 카후아이나 브로더릭, 시에라
드라이브, 윌헬미나 라이즈Drew Kahuʻāina Broderick carries the head of Maile Meyer, Sierra
Drive, Wilhelmina Rise〉[2020])은 선주민의 유산과 계보로 읽을 수 있다. 하지만
2022년 부산비엔날레에서 보게 될 사진과 그 제목은 비슷한 몸짓과 구성을 보이는
서로 다른 두 가지 유형의 몸을 제시한다(〈그들의 머리를 품은 그들〉[2022])."[18]

18 김성환이 《밤의 기스》(바라캇 컨템포러리, 2022) 전시를 위해 최장현이 쓰고 있던 글 「《밤의 기스》: 보이지 않는 것들을 위한 노래」를 감수(피드백)하고자 보낸 편지에서. 페이지 없음.

호놀룰루에서는 이 두 모자의 사진만 포함하며 김성환 자신의 연구를 장소(시에라 드라이브, 윌헬미나 라이즈)에 두었다면, 부산에서는 파머와 디그레그리오의 사진을 추가해, 몸의 교환으로 장소에 토착화된다는 것이 뜻하는 바를 질문하는 성싶다 (그림2).[19] 김성환의 글에 따르면, "특정 신체나 단어는 진위 여부와는 별개로 오랜 세월에 걸쳐 축적된 함의를 피하기 어렵다."[20] 동일한 이미지를 모방하여 "비슷한 몸짓과 구성을 보이는 서로 다른 두 가지 유형의 몸"이 존재하게 하면서 몸이나 단어에서 유동성을 확보할 수 있게 된 것이다. 키머러에게 "한 장소의 선주민이 되는 일은 마치 자녀의 미래가 중요하듯 물질적, 정신적으로 우리의 삶이 그 땅에 달려 있는 듯 그 땅을 돌보며 사는 일"이다.[21]

　　김성환은 설치 작품 〈머리는 머리의 부분〉이 "모자 간의 연결을 조명한다"라고 설명하며, 이 책의 출간과 함께 완성될 〈표해록〉의 세 번째 장의 경우 "드류 [카후아이나 브로더릭]와 산시아의 작업, 즉 세대 간/인종 간(선주민-카마아이나 kama'āina) 정체성을 형성하려는 시도에 좀 더 초점을 맞추고 있다"라고 언급한다. 옛 하와이어 및 하와이 지식 전문가인 패이션스 '팻' 나마카 위긴 베이컨Patience 'Pat' Namaka Wiggin Bacon(1920-2021)의 작업 역시 〈표해록〉과 향후 발표될 장에 대한 또 하나의 중요 참고 자료이다. 김성환은 그녀가 프레실리와 가까운 사이였다고 언급하면서 베이컨 또한 민족적으로는 자신이 속하지 않는 문화의 수호자가 되었다고 설명한다. 일본계인 베이컨은 저명한 하와이어 학자이자 지식 수호자,

19　R. W. Kimmerer, *Braiding Sweetgrass*, 앞의 책, p. 207 참고.

20　김성환, 최장현에게 보낸 앞의 편지, 페이지 없음.

21　R. W. Kimmerer, 앞의 책, p. 207.

문화 권위자로서 『하와이어-영어 사전Hawaiian-English Dictionary』(1964)을 저술한
메리 카웨나 푸쿠이Mary Kawena Pukui에게 생후 8주 만에 입양되었다. 베이컨은
이후 하와이 선주민 언어의 존속에 자신의 일생을 바친다. 자신의 성장 과정이
반영된 것일까? 베이컨은 가정 내에서 이루어지는 가르침이 책에서 읽는 것과
어떻게 다른지 주목하면서 경험적이고 체화된 지식의 중요성을, 그리고
텍스트만으로는 이를 온전히 이해할 수 없음을 강조한다.[22]

마주침의 개인사

김성환의 작품이 사람, 문화, 장소 사이의 마주침을 그려낸다면, 그와 내가 처음
마주친 일을 언급하는 것도 중요하겠다. 2011년, 몇 년간 암스테르담에서
체류하던 김성환이 미국으로 돌아와 맨해튼에 거주할 당시에 그를 처음 만났다.
우리는 커피를 함께 마셨다. 업스테이트 뉴욕에서 내려오느라 허기진 상태였던
나는 1970년대 실베르 로트랭제Sylvère Lotringer가 앙토냉 아르토Antonin Artaud의
일기 원본을 들고 거식증에 걸린 듯한 모습으로 같은 거리를 걸어다녔다는 도시
전설을 떠올렸다. 우리가 테이블을 사이에 두고 불편하게 서로를 쳐다보는 대신
함께 걸었다는 사실이 감사했다. 그 시절 바드 칼리지 큐레이터학 센터의 석사
과정 학생이었던 나는 당시 센터 디렉터를 맡고 있던 요한나 버튼Johanna Burton이

22 〈나마카의 눈으로: 페이션스 베이컨의 생
(Through Namaka's Eyes: The Life of Patience Bacon)〉,
DVD, 2007년, 카이와키로우모쿠 하와이문화센터
(Kaʻiwakīloumoku Hawaiian Cultural Center) 제작,
https://vimeo.com/122070616(마지막 접속일: 2024년 10
월 4일).

운전석에서 나누는 대화가 얼마나 훌륭한지 이야기했던 것이 기억났다. 시선은
도로에 고정한 채, 말은 농축되고 친밀해진다. 애넌데일온허드슨 은신처의
특혜를 받은 듯한 몇몇 학생들은 그곳을 방문한 이론가, 예술가 등을 기차역으로
데려다주는 기사 역을 맡으려 기를 쓰기도 했다. 나는 방문객들이 달리는 기차
안에서 허드슨강을 따라 펼쳐지는 언덕과 녹음 사이의 미육군사관학교를
바라보며 긴장을 푸는 모습을 상상하곤 했다. 운전석 대화는 유명하다고 여기는
사람과 함께 있으면서도 긴장하지 않을 수 있는 방법이고, 보통 이러한 대화로
상대도 별반 다를 것 없는 사람임을 알게 된다. 김성환과 걷는 동안에도 비슷한
일이 일어났다.

　　김성환과의 만남에서 내 기억에 심어둔 몇 가지 세부 사항이 있는데, 그것들이
정확한지 여부는 알 수 없다. 그중 하나는 그가 오페라 시즌 티켓을 갖고 있다고
말한 것이다. 김성환이 내게 존 해밀턴의 『음악, 광기 그리고 언어의 작동 불능Music,
Madness, and the Unworking of Language』(2008)을 읽어보라고 권했을 때 그가 정말
박식한 사람이라는 인상을 받았다. 머지않아 이 책은 내가 김성환의 작업과
영화감독 미리암 예이츠Myriam Yates의 작업을 중심으로 작성한 내 논문, 그리고
이 논문 프로그램 일환으로 기획한 전시의 토대가 되었다. 그 당시 비교적 새롭게
부상한 큐레이터학 분야에서는 개인전 대 그룹전이 뜨거운 논쟁의 대상이었는데,
나는 독립적인 경제력에 대한 예술가들의 욕구가 커지는 것을 경계해서였는지
나에게 좀 더 합리적이라고 느낀 2인전 형식을 택했다. 하버드 대학 재학 당시
해밀턴 아래에서 수학한 경험이 있는 김성환은 아비 바르부르크Aby Warburg에
관한 그 교수의 작업이 조나스에게 중요하다고 말한다. 김성환은 매사추세츠

공과대학에서 석사 과정을 밟던 당시 조나스 밑에서 수학한 경험이 있으며 이후
조나스의 강의 조교가 된다.[23] 2005년 업스테이트 뉴욕에 위치한 디아 비컨Dia
Beacon에서 수 차례의 퍼포먼스와 함께 처음 선보인 조앤 조나스의 다매체 설치
작품 〈사물의 형태, 향기 그리고 감촉The Shape, The Scent, The Feel of Things〉은
아비 바르부르크의 [몸짓 개념인] '한 장소에서 다른 장소로의 몸짓 번역translation
of gesture from one place to another'을 다룬다. 조나스와 함께 일하기 시작하고 몇 년
후 런던을 방문한 김성환은 바르부르크 도서관Warburg Library을 찾았다. 일행 중
일부가 바르부르크의 관점을 문제 삼았지만 김성환은 개의치 않았다고 한다.
"그 맥락에서", 김성환은 그녀를, 즉 "조나스를 바라보고" 있었기 때문이다. 이
일화에서 김성환이 클래식 음악에 대해 했던 말이 떠오른다. "늘 다른 누군가의
해석이 있는 법이다."

맨해튼에서의 만남 직전, 암스테르담에서 처음으로 김성환의 퍼포먼스 〈썸
레프트Some Left〉(2011, 그림19)를 보았다. '춤출 수 없다면, 내 혁명이 아니다'의
당시 큐레이터였던 (지금은 좋은 친구이자 동료인) 타니아 보두앙Tania Baudoin이
엘리베이터가 없는 건물 1층에서 나를 맞이했고, 나는 짧은 대기 줄과 함께

23　김성환은 조나스의 지도 아래 공부한 경험을
이렇게 말한다. "1998년, 조앤의 강의를 들을 때만
해도 나는 그녀가 누구인지 몰랐다. … 어린 시절의
강도 높은 공부와 연습을 언급할 때마다 조앤은 "[그
경험을] 활용해야 한다"라고 말했다. 내가 조교로 있을
때도 마찬가지였다. 당시 조앤은 도쿠멘타11을 위한
작업으로 자주 자리를 비웠기에 내가 수업을 이끄는
일이 많았는데, 그녀는 내가 학생들과 함께하는, 이
연습 같은 것을 해보길 원했다." 김성환과 내가 만남을
갖고 얼마 되지 않아 우리는 뉴욕에서 퍼포먼스를
함께 보기로 했다. 그런데 놀랍게도 조나스가
합류했다. 퍼포머가 조나스의 존재를 의식하는 듯했던
기억이 난다.

퍼포먼스 티켓을 구매했다.[24] 따뜻한 여름날 저녁 10시가 조금 지난 시간이었다. 가로등의 은은한 불빛이 마치 비밀스러운 소규모 공연에 입장료를 내는 듯 인상 깊은 순간을 만들어주었다. '춤출 수 없다면, 내 혁명이 아니다'의 공동 창립자이자 디렉터인 프레데리크 베르흐홀츠는 최근 그 마법 같은 고요한 분위기가 이웃을 배려해야 했기 때문이라고 말했다. 우리는 함께 암스테르담 특유의 가파른 계단을 올랐고, 이내 꼭대기에 도착하자 파티 분위기가 서서히 가라앉으며 별다른 소개 없이 퍼포먼스가 시작되었다. 가장 기억에 남는 것은 거실에서 도끼로 나무를 패던 한 남자였다(수년 후 나는 그와 파트너인 야엘 데이비즈Yael Davids의 위층 이웃이 되었다). "힘, 그리고 믿기지 않는 온화함의 화신"이라는 말과 함께 베르흐홀츠는 그 역할에 이보다 더 적합한 사람은 없었으리라고 회상한다.[25]

관객과 퍼포머 모두 상대적인 어둠 속에 있었기에 그 누구도 전체를 볼 수는 없었다. 디그레그리오가 음악 퍼포먼스를 맡았다. 퍼포먼스 공간의 군도群島 사이로 북반구의 여름 어스름이 약간 스며들긴 했지만, 조명은 가장자리가 강조된 알루미늄 호일 조각들을 활용해 전략적으로 배치되어 있었다. '재구성'이 아니라 그 자체로 '기억'인, 나타샤 진왈라Natasha Ginwala가 쓴 이 행사의 방문기를 읽으면서, 나는 그 자리에 음악적 구성, 이야기, 그리고 우리가 읽어보도록 '프로이라인 크누첼 Fräulein Knuchel 양의 기행奇行과 곤경'에 관한 텍스트가 주어졌다는 사실을 알게

24 '춤출 수 없다면, 내 혁명이 아니다'에서 선보인 〈썸 레프트〉, 암스테르담, 2011년 7월 26일, 다음 주소에서 관련 문서를 찾아볼 수 있다. https://ificant-dance.org/some-left/ (마지막 접속일: 2024년 5월 2일).

25 프레데리크 베르흐홀츠, 저자와의 인터뷰, 암스테르담, 2024년 8월 22일. 프레데리크 베르흐홀츠의 모든 인용은 해당 인터뷰에서 발췌한 것이다.

되었다.[26] 이 중 마지막 요소는 대중적인 우화나 신화 형식을 통해 개인적 이야기를 이조移調, transposition[27]의 출발점으로서, 서양의 문학 정전에 습관처럼 의존하는 김성환의 성향을 반영한다. 1917년경 로베르트 발저Robert Walser가 쓴 이야기에서 크누첼 양의 특징은 빠른 속도로 열거되며, 더불어 그녀에게 남편이 없다는 사실이 자주 상기된다. 다른 작품에서와 마찬가지로, 김성환은 종종 문학적 이야기 형태로 전달받은 지식을 기존의 경계를 크게 벗어난 곳에 옮겨 보인다. 그렇게 〈썸 레프트〉 속 유령 이야기는 곧 작가의 할머니에 관한 이야기가 된다. "돈을 꾸어 주거나 뭐든 하면서 … 직업도 없이 다섯을 키운", 그리고 김성환이 "무척 사랑했다"라고 말하는 여성의 이야기가.

김성환은 누가, 얼마나 오래, 누구와 함께 있느냐에 따라 변화하는 방으로 집 안 환경을 연출한다. 이 방들은 짧은 시간 안에 급격히 자라기도 하고, 반대로 긴 시간 동안 활력이 없는 상태가 되기도 한다. 〈썸 레프트〉는 김성환의 작업 중 가장 잘 알려진 연작 〈방 안에서in the room〉(2006-12)가 시작되고 4년 후 나왔다.[28] 이 연작은 서울과 암스테르담의 아파트에서 살았던 김성환의 거주 경험을 바탕으로

26 나타샤 진왈라의 '춤출 수 없다면, 내 혁명이 아니다'에서 열린 김성환의 〈썸 레프트〉 방문기 참고, https://archive.ificantdance.org/media/attachments/W1si ZiIsIjUxYWRmY2E2N2I5Zjk5ZGQ3MTAwMDBhYyJd XQ?sha=deb61880(마지막 접속일: 2024년 5월 2일).

27 [편집자] transposition은 전위(轉位), 전치(轉置)를 뜻하지만, 음악적 이조 혹은 조바꿈의 뜻도 있다. 김성환은 이 용어를 『김성환: 말 아님 노래』에서도 후자의 의미로 사용하곤 했다.

28 일련의 퍼포먼스, 비디오, 작곡, 책, 설치로 구성된 연작 〈방 안에서〉는 번호가 매겨진 다부작으로 시작되어 종내 서로 정보를 교환하는 작품 형태를 취했다. 가령, 〈방 안에서 5〉는 영상 〈사령 고지의 … 부터(From the commanding heights…)〉, 책 『사령 고지의 …부터(From the commanding heights…)』, 퍼포먼스 〈푸싱 어게인스트 디 에어(pushing against the air)〉를 포함한다. 각 작업에 대한 설명은 작가의 웹사이트에서 확인할 수 있다. https://sunghwankim.org/study/intheroom1.html(마지막 접속일: 2024년 10월 4일).

방이라는 공간을 "이야기가 진동하는 상자"로 설정한다. 김성환은 "방의 한결같은 점유자들을 생각하기 시작했다. 〈방 안에서〉는 포로(고문받는 이), 비밀 연인을 기다리는 여배우, 개, 라디오 진행자, 도시 속 여행자 등을 방의 점유자(그리고 숨겨진 상자에서 진동하는 자들)로 조명한다."[29] 퍼포머의 얼굴을 변형시키는 아세테이트 시트와 창문에 붙인 얇은 종이 등 〈방 안에서〉 연작의 요소가 〈썸 레프트〉에서도 재차 모습을 드러낸다.

바드 칼리지 큐레이터학 센터의 논문을 위해 나는 연작 〈방 안에서〉의 마지막 영상 작품 〈게이조의 여름 나날—1937년의 기록 Summer Days in Keijo—written in 1937〉 (2007)에 집중하기로 했다. 〈게이조의 여름 나날〉에서 관객은 네덜란드에서 사랑받는 작가 미카 반 데 보르트 Mieke Van de Voort(1972-2011)가 식민지 시대와 현대의 건물 앞을 지나치며 서울을 걷는 모습을 따라간다. 주로 아래에서 촬영된 장면들은 한때 위압적인 높이로 인식되었을 랜드마크들을 보여주는데, 시간과 함께 장소들의 물리적 맥락이 변화함에 따라 개념적 시각도 전환된다. 백인 서양 여성이 화면에 등장하거나 그 음성이 내레이션으로 들려온다. 예를 들어, 그녀는 대규모 세운상가 앞에 서 있다가 안으로 들어간다. 세운상가는 1년 후 철거될 예정으로, 곧 '가짜 파사드 faux façade'가 될 운명에 처해 있었다. 김성환에게 '가짜 파사드'는 '과거의 유령-이미지로서 존재하는 현재-이미지'이다.[30] 〈게이조의 여름 나날〉의 문학적 참조는 과거를 1937년으로 설정하는데, 이는 스웨덴 동물학자 스텐 베리만

29 김성환, 《오른손 근육과 지붕의 보호로(Protected by roof and right-hand muscles)》전을 위한 작가 노트, 반아베 미술관, 아인트호벤, 2023년 10월 20일, 1쪽.

30 김성환, 「말 아님 노래」, 『김성환: 말 아님 노래』 (서울: 사무소·현실문화연구, 2014), 39쪽 주7.

Sten Bergman의 『한국의 야생동물지In Korean Wilds and Villages』가 출간된 해이기도 하다. 영화 속 반 데 보르트는 베리만의 저작 일부를 낭독하는데, 여기에는 20세기 전반 일본이 서울(당시 일본식 이름은 경성, 즉 게이조)을 식민지로 삼았던 시기에 민속학적 사물을 수집한 내용과, 1935년 통치 당국이 제공한 안전한 여정에 대한 베리만의 감사가 포함되어 있다. 영화는 디그레그리오가 작곡하고 노래한 팝 음악과 동적인 팀파니 소리로 간간이 채워진다. 디그레고리오와 김성환은 1999년 하버드 대학에서 열린 알프레드 구제티Alfred Guzzetti의 '비디오의 실험Experiments in Video' 강좌에서 만났다.

〈게이조의 여름 나날〉은 김성환이 암스테르담의 라익스아카데미Rijksakademie van beeldende kunst에서 2004-2006년 동안의 레지던시를 마친 후 2007년 서울에서 제작되었다. 〈표해록〉을 포함한 이후의 많은 작품에서와 마찬가지로 이 작품에서도 작가는 다중 언어 중심을 기반으로 작업하며 이를 얽히고설킨 나침반처럼 엮어낸다. 뿌연 화면 하단에 영화의 첫 자막이 나타난다. 한국어 문장 "너한텐 이게 다 낭만적으로만 보인다"와 함께 이를 네덜란드어로 옮기는 반 데 보르트의 음성이 들린다. 작품이 처음 선보인 2008년 베를린 비엔날레를 비롯, 여러 전시 장소에서 관객들은 이 두 언어 중 어느 것도 완전히 이해하지 못했을 여지가 있다. 첫 프레임 이후 영어가 추가되지만 첫 자막의 번역인 "But you think this is just romantic"은 대략 17분이 지나고서야 영화의 마지막 자막으로 등장한다(그림20). 암스테르담으로 거처를 옮긴 지도 거의 15년이 된 지금, 나는 가파른 계단이 있고 벽이 종잇장처럼 얇은 아파트에서 살아 본 이제서야 "너한텐 이게 다 낭만적으로만 보인다"라는 문장이 아무리 완벽하게 듣는다고 한들, 아무리 밤새 곱씹는다고 한들, 결코

온전히 이해할 수 없을 무엇으로 다가오기 시작했다.

알레고리(또는 숨겨진 의미가 있는 이야기)에 대한 김성환의 관심은 〈게이조의 여름 나날〉에서도 이어진다. 나는 내 작업을 전시로 선보이기에 앞서 나는 또 한 명의 백인 서양 여성으로서 "이게 다 낭만적으로만 보인다"에서의 '너'가 누구인지를 알아내려고 노력했다. 독일의 낭만주의 작가 하인리히 폰 클라이스트Heinrich von Kleist가 언어를 불신했기에 자신의 책에서 음악으로 눈을 돌리게 되었다는 해밀턴의 글을 살펴보았다. 앙리 베르그송Henri Bergson의 지속duration 개념에 알레고리를 연결해 보았다. 베르그송은 시간성의 서로 다른 평면들이 공존하는 방식을 보여주는 프랑스 사상가로, 그의 작업은 질 들뢰즈Gilles Deleuze가 시네마 및 시간을 사유하는 데 기초가 되었다.[31] 설치 형식에서 〈게이조의 여름 나날〉은 영어와 한국어로 된 해설적 텍스트 위에 있다. 각 관객에게 고유한 의미로 다가오는 각각의 텍스트는 시간을 들여 공간의 어둠에 적응하지 않는 한 읽기 어렵다. 언어(영어)는 사람이 위태로운 상태로만 존재하는 추출적 구조를 재생산할 수 있다.[32] 그러나 김성환의 작품은 지질학적인, 심지어는 빙하학적인 시간성으로 사고할 기회를 제공해, 사람(어쩌면 사물도)을 단일한 개체 이상의 존재, 곧

31 《전진하며 부풀어 오르는(Swells as It Advances)》, CCS 바드에서 열린 필자의 졸업 전시, 애넌데일온허드슨, 뉴욕, 2012년 3월 18일-4월 15일 개최. 베르그송 및 지속에 대해서는 Gilles Deleuze, *Bergsonism*, New York: Zone Books, 1988 참고.
32 읽기가 만들어낼 수 있는 '추출적 상상력(extractive imaginary)'을 피하는 것에 관해서는

Elizabeth DeLoughrey, 'Mining the Seas: Speculative Fictions and Futures', in Irus Braverman (ed.), *Laws of the Sea*, London: Routledge, 2022, p. 145 참고. 들러그리는 해결책을 제시하고자 노력하고 있는 테크노 낙관주의(techno-optimism) 내 종(species) 장벽을 살펴본다.

그림1

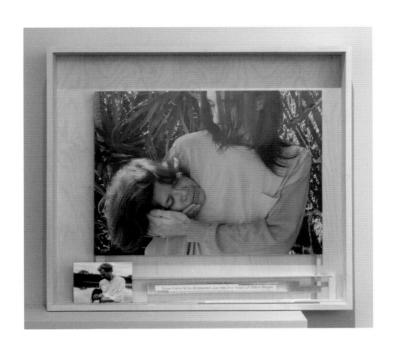

김성환, 〈그들의 머리를 품은 그들〉, 2022년, 디지털 보존용 프린트를
디본드에 마운팅, 흑연, 나무, 프라이머, 수성 포스터 페인트 마커, 못, 105×94.5×10cm.
매일유업㈜ 소장. 사진: 권수인

그림2

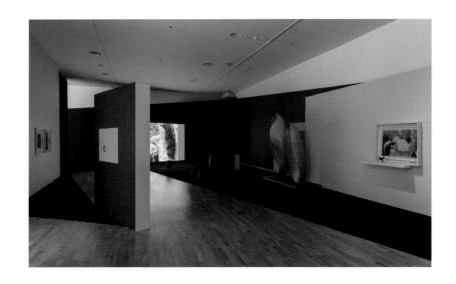

설치 전경, 김성환, 〈표해록: 머리는 머리의 부분〉[부산],
《2022부산비엔날레: 물결 위 우리》 중, 부산현대미술관, 부산.
매일유업㈜ 소장, 사진: 권수인

그림3

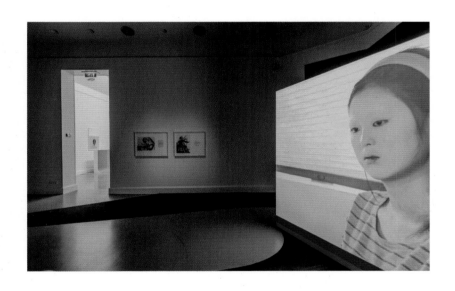

설치 전경,《김성환: 오른손 근육과 지붕의 보호로》, 반아베 미술관, 아인트호벤, 2023–24년.
좌측부터: 사진: 에드 그리비 글: 하우나니-케이 트라스크,〈조지 헬름, '프로텍트 카호올라베 오하나(카호올라베섬을
지키는 이웃 식구)'의 설립자, '코쿠아 하와이(하와이 보전회)'를 위한 기금 모금 행사에서〈와이키키의 조개 껍데기〉를
연주 중인 모습, 1973년〉, 96×74×3.5cm 및〈하와이 오아후섬 동쪽 끝에 위치한 와와말루에서 열린 '우리의 파도를
지키자(신해불이)' 철거 반대 집회, 1972년〉, 92×74×3.5cm, 모두 2022년, 젤라틴 실버 프린트, 아세테이트
시트에 UV 프린트. 김성환(데이비드 마이클 디그레고리오 aka dogr와의 음악 공동 작업),〈머리는 머리의
부분〉, 2021년, 컬러, 사운드, 23분 16초. 매일유업㈜ 소장. 사진: 피터 콕스. 작가 및 반아베 미술관 제공

그림4

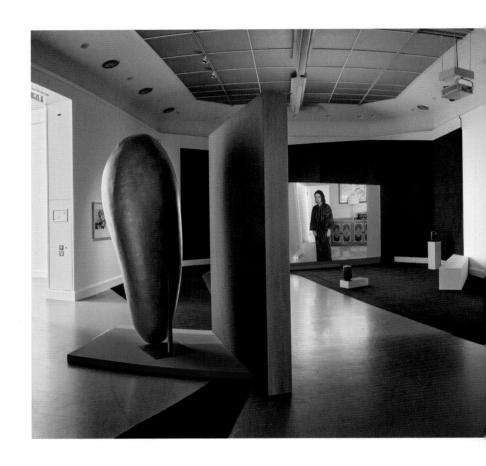

설치 전경,《김성환: 오른손 근육과 지붕의 보호로》, 반아베 미술관, 아인트호벤, 2023–24년.
좌측부터: 〈구 형태의 일각 (오므린 손가락)〉, 2021년, 알루미늄, 철, 84×243×76.2cm; 김성환(데이비드
마이클 디그레고리오 aka dogr와의 음악 공동 작업), 〈머리는 머리의 부분〉, 2021년, 컬러, 사운드, 23분 16초.;
〈구 형태의 일각 (귀)〉, 2021년, 알루미늄, 철, 61×200×60cm; 〈그들의 머리를 품은 그들〉, 2022년,
복합 매체, 105×94.5×10cm; 〈'O ka hua o ke kōlea aia i Kahiki 물떼새 알 이역에서나 보지〉,
2022년, 복합 매체, 119×114×8.5cm. 매일유업㈜ 소장. 사진: 권수인

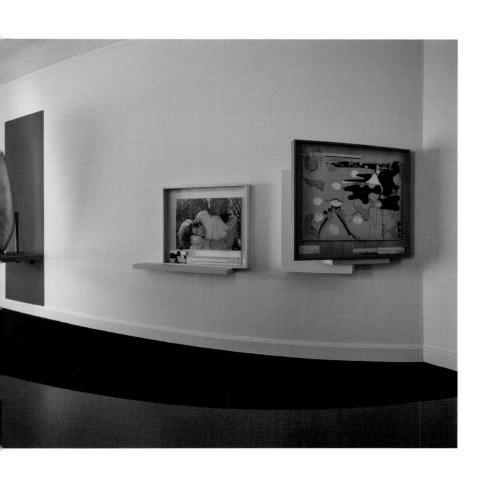

그림5

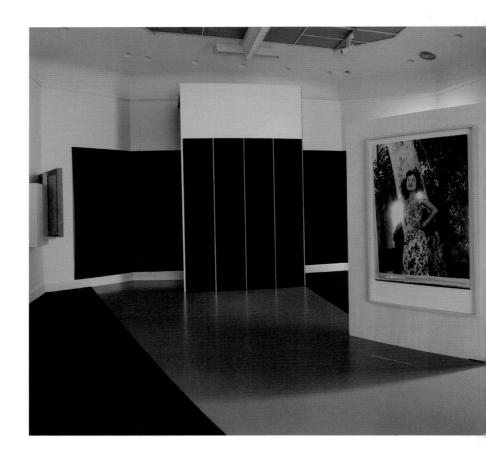

설치 전경, 《김성환: 오른손 근육과 지붕의 보호로》, 반아베 미술관, 아인트호벤, 2023–24년.
중앙: 〈나무 옆에 서 있는 신원미상의 여성, 팔라마 세틀먼트 아카이브에서 사진을 촬영한 사진〉, 2022년,
디지털 보존용 프린트를 디본드에 마운팅 및 나무에 배접, 184×128.5×6cm. 매일유업㈜ 소장. 사진: 권수인

그림6

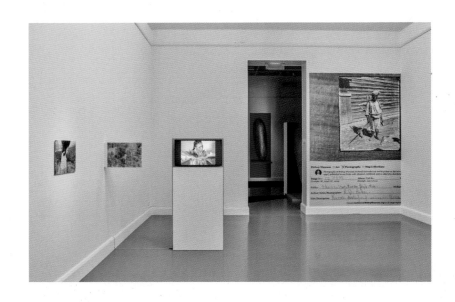

설치 전경, 《김성환: 오른손 근육과 지붕의 보호로》, 반아베 미술관, 아인트호벤, 2023–24년.
좌측부터: 〈바람에 흩날리는 데이비드 마이클 디그레고리오의 머리카락(에드 그리비가 촬영한 테릴리
케코올라니의 머리카락을 따라)〉, 마우우마에 트레일 (푸우 라니포 트레일), 윌헬미나 라이즈, 2020/22년,
디지털 보존용 프린트를 디본드에 마운팅, 50×37.3×0.3cm; 〈휘파람 소나무 사이의 수인〉, 와아힐라 릿지 트레일, 세인트
루이스 하이츠, 2020/22년, 디지털 보존용 프린트를 디본드에 마운팅, 50×37.3×0.3cm; 〈By Mary Jo Freshley 프레실리에
의(依)해〉, 2023년, 비디오, 컬러, 사운드, 14분 4초; 〈조선 선창가의 노동자, R. J. 베이커가 사진을 촬영한 사진〉,
비숍 박물관 아카이브, 칼리히/팔라마, 2019년, 바이닐 프린트, 221.7×330cm. 사진: 권수인

그림7

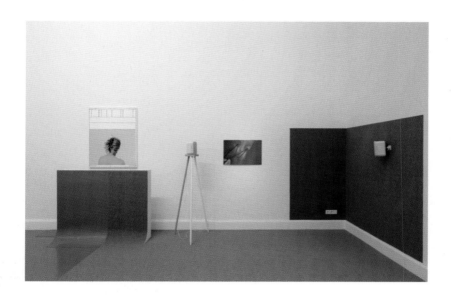

설치 전경, 《김성환: 오른손 근육과 지붕의 보호로》, 반아베 미술관, 아인트호벤, 2023–24년.
좌측부터: 김성환 및 바다에서 온 숙녀 a lady from the sea, 〈머리물몸〉, 2004–05/2023경, 디지털 보존용
프린트를 채색한 나무에 마운팅, 90×116.5×4cm; 〈윤진이를 멸종 위기종 올빼미로 변신 시키기〉, 2010/23년,
디지털 보존용 프린트를 디본드에 마운팅, 72.65×48.41×0.3cm. 사진: 피터 콕스. 작가 및 반아베 미술관 제공

그림8

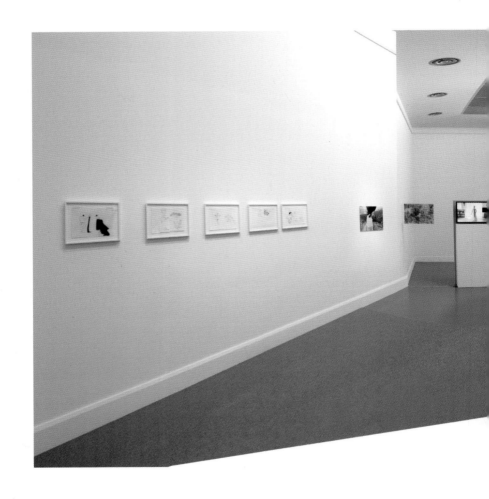

설치 전경, 김성환, 〈표해록: By Mary Jo Freshley 프레실리에 의(依)해〉[아인트호벤], 2023년,
《김성환: 오른손 근육과 지붕의 보호로》중, 반아베 미술관, 아인트호벤, 2023–24년. 사진: 권수인

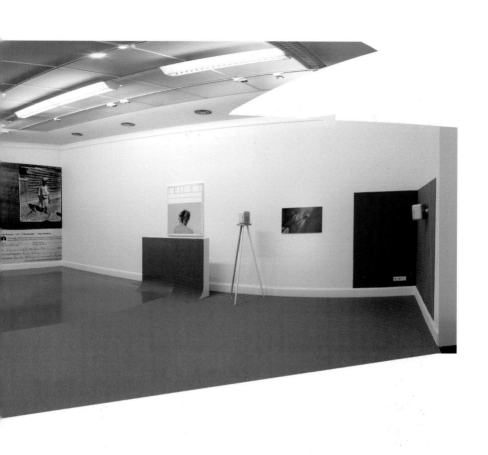

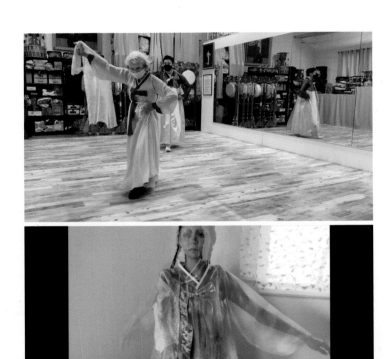

김성환, 〈By Mary Jo Freshley 프레실리에 의(依)해〉의 스틸, 2023년, 비디오, 컬러, 사운드, 14분 4초

김성환, 〈By Mary Jo Freshley 프레실리에 의(依)해〉의 스틸, 2023년, 비디오, 컬러, 사운드, 14분 4초

Bishop Museum □ Art ☒ Photography □ Map Collections

Photographs of Bishop Museum Archival materials may not be posted
apps], published in any form, sold, donated, exhibited, and/or otherwi:

Image No.: _CE 3583ๆ_ Album; Call No.: _____
(Example: SP_21347; CP_11174) (Example: 1991.016.01)

Folder: _Ethnic culture, Korean People, Men._

Author/Artist/Photographer: _R. J. Baker._

일꾼
Title/Description: _Korean materium X_ **worker** _in 8_

Contact **Archives@BishopMuseum.org** for all

Bishop Museum □ Art ☒ Photography □ Map Collections

Photographs of Bishop Museum Archival materials may not be posted
apps], published in any form, sold, donated, exhibited, and/or otherwi:

Image No.: _CE 3583ๆ_ Album; Call No.: _____
(Example: SP_21347; CP_11174) (Example: 1991.016.01)

Folder: _Ethnic culture, Korean People, Men._

Author/Artist/Photographer: _R. J. Baker._

Title/Description: _Korean materium X_ **KA LIMAHANA** _in 8_

Contact **Archives@BishopMuseum.org** for all

김성환, 〈By Mary Jo Freshley 프레실리에 의(依)해〉의 스틸, 2023년, 비디오, 컬러, 사운드, 14분 4초

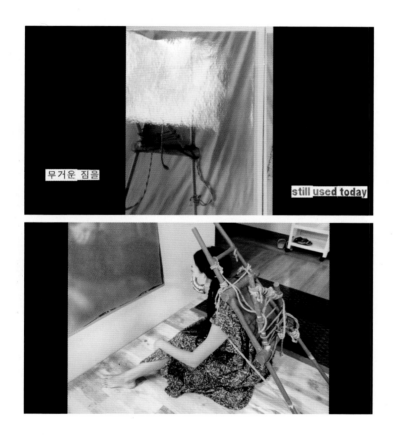

김성환, 〈By Mary Jo Freshley 프레실리에 의(依)해〉의 스틸, 2023년, 비디오, 컬러, 사운드, 14분 4초

그림17

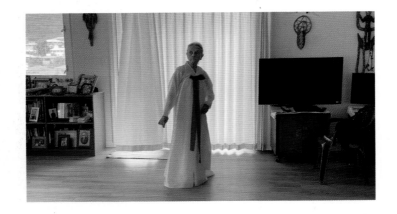

김성환, 〈By Mary Jo Freshley 프레실리에 의(依)해〉의 스틸, 2023년, 비디오, 컬러, 사운드, 14분 4초

사람들people로 고려하도록 한다.[33] 지리나 자극磁極이 아닌, 자아와 공동체에 의거하는 김성환의 복잡한 영화 환경을 탐색하는 데 바로 이러한 사고가 필요하다.

협업

김성환과 그의 작업을 다루는 글은 대체로 작가와 나눈 대화를 바탕으로 쓰였다. 이는 영화, 설치, 텍스트, 드로잉, 건축을 아우르는 장기 진행 프로젝트의 복잡성 때문이기도 하고, 김성환의 작품에서 생동하는 어휘들이 지난 20년 동안 점차 성장하고 있기 때문이기도 하다. 최장현은 김성환의 잘 다듬어진 문어보다도 학술 연구가 아닌 경험에서 우러나오는 그의 즉흥적인 구어에서 더 큰 끌림을 느낀다.

가히 본인의 영상 작품처럼 작동한다고 할 수 있을 만큼 김성환의 구어는 다층적이고 강렬하다. 가끔은 김성환의 관찰을 완전히 이해하기 어려울 때가 있다. 반면 글은 훨씬 더 체계적이고 안정된 느낌을 준다. 글에는 연구자의 객관적인 어조가 삽입되어 있다. 그렇기 때문에 나에게는 구어의 힘이 더 크다. 작품과 글의 어조가 너무 다른 탓에 하나의 과정 속 두 부분이라 하더라도 둘을 조화시키기는 쉽지 않다. 그것이 김성환의 작업

33 김성환은 2025년 반아베 미술관 출간 예정인 자신의 제목 미정 논문집 속 초기 텍스트를 편집하다가 이 문장을 읽고 하와이어 교과서 내용 중 "고개를 돌리게 만드는" 부분이 떠올랐다고 한다. 이는 다음과 같다. "한국 여성들은 키가 그리 크지 않다." 김성환이 언급한 텍스트는 다음 웹사이트에서 확인할 수 있다: https://sunghwankim.org/study/e.html#kalei95(마지막 접속일: 2024년 7월 15일).

방식이기에, 이 부조화는 마땅히 미해결로 남아 있어야 하는 창작상의 차이이리라. 그렇게 때로는 역사를, 때로는 구술사를 연구하면서 개인적이고 친밀한 영화·비디오·설치 작품을 제작하는 것이다.[34]

관객이나 독자는 알아차리지 못했을 수도 있지만, 사실 김성환은 재미있고 유머 감각이 뛰어난 사람이다. 장난기 많고, 밝고, 패션을 좋아하고, 잘 웃고, 사람들의 웃긴 모습에 즐거워한다.

그러니 김성환의 주변이 오랜 시간 기꺼운 마음으로 함께 일해온 따뜻하고 열정적인 협업자들로 가득한 것은 당연한 일이다. 그들은 또한 내가 이 책을 위해 글을 쓰는 데도 많은 도움을 주었다. 이들의 구술사는 김성환의 연구에서 큰 부분을 차지하며, 어제도 오늘도 〈표해록〉을 특징짓고 있다. 마찬가지로 이 책에서도 주요한 역할을 하는 구술사는 내가 김성환의 협업자들과 나눈 대화로 더욱 풍성해져 마치 은빛 실처럼 내가 그의 작품을 접했던 처음 그때와 맞닿는다.

34 최장현, 2024년 7월 17일 필자와의 전화 인터뷰. 별다른 명시가 없는 한, 최장현과의 모든 인용은 이 인터뷰에서 발췌한 것이다.

〈표해록〉은 이때까지 가장 완성도 높은 형태로 반아베 미술관에서 선보였다. 미술관 내 10개 전시실에 걸쳐 전시된 김성환의 영화-드로잉-설치 작품은 세심하게 연출된 문턱을 사이에 두고 서로 접히고 또 펼쳐진다. 이러한 문턱은 커다란 출입구 또는 좁은 터널, 곡선형 카펫이 깔린 어두운 통로의 형태를 띠고 있으며, 영화나 다른 작품 속 인물을 입체적으로 인용한 조각적 요소가 낮은 천장 위에 배치된 경우도 있다. 높이가 1.5미터 정도 되는 곡선 구조물이 파도나 U자형 파이프처럼 나타나 사람들을 휩쓸고 지나간다. 무엇을 만지고 무엇을 만지지 말아야 하는지 불분명한 상황에서도 감히 그 연극적 구조물에 손을 댄 관객이야말로 김성환의 감각적인 연출 방식을 가장 잘 이해할 수 있었으리라. 당시 작가가 설명했던 것처럼, 설치작의 입구는 '시각적, 물리적' 감각을 동시에 불러일으켜야 한다.[1] 김성환의 문턱은 높이의 변조이다. 천장 높낮이에 변화를 주는 일은 관객의 시선을 반영하여 친밀감이나 노출감을 유발하려는 것으로 보일 수 있지만, 보다 본질적으로 문턱은 통로와 같은 무언가를 지나갈 때

1 김성환, 욜란디 졸라 졸리 반데어 하이더가 《오른손 근육과 지붕의 보호로》 전시 리플릿에서 인용한 김성환의 말, 반아베 미술관, 아인트호벤, 2023년. 김성환의 순회 개인전 《오른손 근육과 지붕의 보호로》는 음악가이자 작곡가인 데이비드 마이클 디그레고리오(aka dogr)의 참여로 진행되었으며, 다음의 장소를 순회했다. 반아베 미술관, 아인트호벤, 2023년 12월 2일–2024년 5월 12일; ZKM | 예술 및 미디어 센터(ZKM | Center for Art and Media), 카를스루에, 2024년 11월 23일–2025년 4월 21일; 베르겐 쿤스트할레(Bergen Kunsthall), 2026년 가을 예정. 전시의 서막 《오버홀된 이야기들(Overhauled Stories)》는 암스테르담의 프레이머 프레임드(Framer Framed)에서 2023년 4월 25일부터 6월 11일까지 개최되었다. 〈표해록〉은 김성환의 개인전 《Ua a'o 'ia 'o ia e ia 우아 아오 이아 오 이아 에 이아》(그는 그에게 배웠다. 그에 의해 가르침을) 의 주안점이며, 해당 전시는 서울시립미술관에서 2024년 12월 19일부터 2025년 3월 30일까지 열렸다. [편집자: 위의 전시 제목 《오버홀된 이야기들》에서 '오버홀'은 자동차, 비행기 따위의 기계나 엔진을 분해하여 점검하고 수리하는 일을 뜻하는 기계 전문 용어이다.

원근감이 어떻게 변하는지에 관련한다.

이는 김성환에게 전혀 새로운 관심사가 아니다. 2014년 시작하여 2015년 완성한 일련의 흑백 드로잉을 제목으로 한 책『김성환: 말 아님 노래』(2014)에서 김성환과 디그레고리오가 대화를 나눈다. 김성환은 추락하는 크레인이 반으로 절단한 뉴욕의 한 건물을 설명하면서 "단면을 통해 건물 구조를 뚫고 걸어 들어가는 사람들을 보게 되었지"라고 이야기한다.[2] 김성환에게 갈라진 구조는 더 넓은 이주 경험, 이동이라는 행위가 그 이면에 숨겨진 결정을 반추하는 방식을 은유한다. 높이에 관한 김성환의 관심은 이를테면 바다의 알 수 없는 심연, 유령처럼 벽을 통과할 수 있는 아파트 건물의 노출된 단면 등 경험의 수직적인 층위와 관계 맺는 방식을 제공한다. 반면에 김성환의 문턱은 무언가 임계적이고 지각 불가능한 것과 연결된다.

건축은 김성환 작업의 핵심이다. 미국 윌리엄스 칼리지에서 수학 학사를 취득하기 전, 김성환은 서울대학교에서 건축을 전공했다. 김성환의 친구이자 긴 시간 동안 그의 작품으로 전시를 기획하고 광범위하게 글을 써온 큐레이터 최빛나는 "그의 작품이 극적인 서사를 갖기보다는, 건축이나 수학 공식처럼 플롯을 쌓는 식"이라고 말하며 김성환의 학교 교육이 작품에 미친 영향을 설명한다.[3] 문턱이 그러한 비非극적인 서사를 물리적으로 구현하는 듯하다. 관객을

2 김성환, 「〈연속 동작〉에 대하여」, 『김성환: 말 아님 노래』 중 데이비드 마이클 디그레고리오와의 대담, 앞의 책, 190쪽

3 최빛나, 「서두르지 않는 노력, 죽음의 리허설」, 『김성환: 말 아님 노래』, 앞의 책, 107쪽.

한 방에서 다른 방으로 안내하면서 그 사이에 숨을 고를 여유를 제공한다. 문턱은 교차로에서 유래한 관점, 다시 말해 교차로에서 '태어난' 관점으로 작품들 사이의 관계와 작품 내부의 관계를 새겨 넣는다.[4] 작품 〈표해록〉 및 김성환의 하와이 이주와 관련하여, 문턱은 안과 밖이라는 두 상태 사이에 동시에 존재하는 작가의 느낌을 형상화하며 그 이분법을 무너뜨리거나 변화하게 한다. 김성환의 말처럼 〈표해록〉은 멀리서 벌어진 비극에서 비켜섰다는 데서 오는 '달콤한' 느낌, 가령 하와이 선주민인 카나카 마올리Kānaka Maoli의 국가적 비극 등 타자의 고통을 목격하거나 다룰 때 경험하는 그 느낌에 의문을 제기한다.[5] 이는 타인의 고통을 목격하며 느끼는 쾌감 때문이 아니라, 자비롭게도 동일한 악으로부터 자신은 피해를 입지 않았다는 감각에서 비롯한다. 김성환은 이것이 자신을 하와이 밖에 위치시키는 동시에 안과 밖 그 사이에서 흔들릴 자유를 준다고 지적한다. 하와이라는 섬나라 자체가 안전한 동시에 위태로운 것처럼.

사이디야 하트먼Saidiya Hartman은 저서 『방황하는 삶, 아름다운 실험Wayward Lives, Beautiful Experiments』(2019)에서 노예제가 폐지되고 짐 크로우 법Jim Crow laws이 아직 도입되기 전, 새로운 삶의 방식을 모색하려 방황하던 젊은 미국 흑인 여성들의 이야기를 다룬다. 하트먼은 경찰 문서, 재판소 심리, 집세 수금원의 일지 등에서 증언을 끌어내어 흡입력 있는 이야기로 풀어내면서, 이 소녀들이 "민주주의 암흑기와 혁신주의 시대라는 양극이 정의하는 … 제국주의 전쟁, 유행병처럼 퍼진

4　김성환, 「〈연속 동작〉에 대하여」, 앞의 책, 190쪽.
5　김성환, 「김성환 프로젝트 스테이트먼트: 〈머리는 머리의 부분〉」, 《오른손 근육과 지붕의 보호로》 중, 앞의 리플릿.

강간과 린치, 법적·사회적 인종 분리 장치의 출현으로 특징지어지는 새 시대의
문턱에 서 있었다"라고 묘사한다.[6] 김성환 역시 "이민자나 이민 2세처럼" 문턱에서
태어나거나 문턱에서 살아가는 사람들을 다룬다.[7] 미국의 현대 흑인 연구가 닦아
놓은 틀 안에 김성환의 작품을 놓는 이유는, 김성환이 이러한 맥락에서 살고
작업하며, 그의 프로젝트가 미국 식민주의가 낳은 죽음과 함께 살아간다는 것이
무엇인지, 혹은 미국으로의 위험한 이주 시도가 낳은 고난을 안고 살아간다는 것이
무엇인지를 고민하기 때문이다. 이렇게 연관 지워 해석하는 것이 아무리 불운한
것처럼 보일지라도, 이는 부당한 유사성을 끌어내고자 함이 아니다. 오히려 차이에
기반한 폭력의 철폐를 도모하는 예술 프로젝트들 간 인접성[연결고리] adjacencies 을
존중하려는 시도이다. 김성환에게 "정체성이란 사람들이 경계에 접근하는
방식"이며, 국경은 물론 문턱도 경계이다.[8] "개인은 어떻게 국가의 경계를 넘어선
문제, 나아가 피부색이라는 경계를 넘어선 문제를 돌볼 수 있는가?"라고 김성환은
질문한다.[9]

문턱은 아르헨티나 작가 세사르 아이라 César Aira 가 말하는 "지어지지 않은
것 the unbuilt"을 엿볼 수 있는 공간이기도 하다. 김성환은 비엔나의 한 묘지 외곽,
"빛 속에, 어둠의 문턱에" 서 있는 하얀 대리석 조각상들을 떠올리고, 이를

6 Saidiya Hartman, *Wayward Lives, Beautiful
Experiments*, London: Serpent's Tail, 2021, p.31.
7 김성환, 「〈연속 동작〉에 대하여」, 앞의 책, 190쪽.
8 김성환, 《오른손 근육과 지붕의 보호로》 전시 중

율란디 졸라 졸리 반데어 하이더가 인용한
김성환의 말, 앞의 리플릿.
9 김성환, 「김성환 프로젝트 스테이트먼트: 〈머리는
머리의 부분〉」, 앞의 리플릿.

아이라의 소설 『유령들Los fantasmas』(1990)과 연결한다.[10] 1974년 시작된 아르헨티나 군부 독재가 3만 명의 실종자를 남긴 채 1982년 끝을 맞고, 그로부터 8년 뒤 출간된 『유령들』은 리모델링 중인 아파트 건물을 중심으로 전개된다. 공사장 인부들은 그곳에서 주로 젊은 남성인 유령을 보게 되는데, 일부 비평가는 특히 인구통계학적 특성을 고려할 때 이 유령들이 실종자라고 주장한다. 아이라는 "정치와 고통에 대해 쓰고" 싶었다고 말하면서도, 그리 하는 것은 "일종의 '기회주의적' 행위가 되리라 판단했다"라고 밝힌다.[11] 인접성이라는 접근법을 취하는 김성환의 작품에도 이와 비슷한 억눌린 긴박함이 있다. 종결적인 설명이 아무리 위안이 된다 할지라도, 언제나 놓치는 것은 있기 마련이라는 인식과 함께 다른 서사를 대변하지도 배제하지도 않는다. 아이라의 '지어지지 않은 것'이라는 개념은 그러므로 지금까지 지어진 것에 대한 성찰이자, 그 구조가 미래에 어떤 모습이 될지에 대한 추측이다. 김성환은 아이라의 글을 인용하며, '지어지지 않은 것'에 대해 말한다.

> 예술을 실현하는 데는 재료 구입, 고가의 장비 이용, 많은 인원을 동원해
> 보수를 지급해야 하는 일 등이 필요한데, 이러한 예술의 특징은 바로
> 지어지지 않은 것이라는 점이다. … 그러나 현실의 제약이 최소화되고,
> 만들어진 것과 만들어지지 않은 것의 차이를 보기 힘든, 즉 유령 같은

10 김성환, 「〈연속 동작〉에 대하여」, 앞의 책, 187쪽.

11 Marcela Valdes, 'Unmanageable Realities: On César Aira', *The Nation*, 10 April 2012, https://www. thenation.com/article/archive/unmanageable-realities-cesar-aira/ (마지막 접속일: 2024년 11월 6일).

존재는 하나도 없이 즉각 현실이 되어버리는 그런 예술을 상상해 볼 수는 있다.[12]

김성환의 문턱에서 관객은 지어지지 않은 것을 경험할 수 있다. 설치물 사이에 제공되는 물리적 공간들, 이러한 틈, 생각의 공간, 휴식의 순간은 기관[미술관] 안에 있으면서도 기관 밖에 존재하는 비주권적 장소이다.

높이에서 땅으로

높이에 대한 관심은 김성환의 초기 작품에서도 이미 분명하게 드러난 바 있다. 라리사 해리스Larrissa Harris는 2011년 뉴욕 퀸즈 미술관에서 《초기 자연적인 요새의 사령 고지로부터 감시탑의 건축학적 혁신까지 관측 기구 발전 위성 감시 인식의 영역을 확장하는 데 있어 끝이 없다 내가 너를 아는지 모르는지는 객관적인 눈에 당신이 어떻게 보이는지보다 중요하지 않다From the Commanding Heights of the Earliest Natural Fortification to the Architectonic Innovations of the Watch Tower the Development of Observation Balloons Satellites Surveillance there has been no End to the Enlargement of the Field of Perception Whether I Know You or not Matters Less than How You Appear to the Objective Eye》라는 거대한 제목의 전시를 기획했다. 해당 전시는 〈방 안에서〉 연작의 일부인 영화 〈사령 고지의… 부터From the commanding heights...〉(2007,

12 김성환이 인용한 César Aira, *Ghosts* (trans. Chris Andrews), New York: New Directions, 2009. 「〈연속 동작〉에 대하여」, 앞의 책, 191-192쪽.

그림21)를 중심으로 구성되었다. 자신이 자란 서울의 고층 빌딩을 배경으로 하는 이 영화에서 김성환은 어머니가 젊었을 적을 회상하며 들려준 이야기를 녹음한다. 대통령이 자신의 정부貞婦를 만나려고 그 건물들의 전력을 끊어 버렸었다는 내용이다. 퀸즈 미술관의 역사는 김성환이 전시를 위해 영상 작업을 연출하는 데 중요한 요소였는데, 이 미술관은 1939년과 1964년 세계 박람회가 열렸던 공원에 자리하고 있으며, 두 개의 이민자 지역 사이에 위치해 있었다. 해리스의 설명에 따르면, "한쪽에는 코로나Corona가 있는데, 이곳에는 중남미 출신의 주민들이 많고, 플러싱Flushing이 있는 반대쪽에는 한국을 포함해 동아시아 출신 주민들이 많다. … 따라서 퀸스 미술관을 둘러싼 이민자 이웃들과 방문객의 미래의 역사뿐만 아니라 그들의 현재의 희망, 꿈, 도전이 우리의 작업 맥락을 형성했다." 퀸스 미술관의 중심에는 약 868㎡ 규모의 뉴욕시 모형이 있다. 고가 통로에서 볼 수 있는 이 모형은 1994년 현대화 작업 당시를 기준으로 895,000개 건물을 포함하고 있다. 전시를 불과 몇 년 앞둔 2007년에는 하루 동안 태양이 지나는 모습을 모방하고자 조명 시스템이 추가되었다. 김성환의 작품은 이 모형 옆 전시실에서 선보였는데, 해리스의 기억에 따르면, "관객은 [모형] 파노라마에서 그의 설치 작품으로, 그리고 그 반대로 곧장 들어갈 수 있었다. 적어도 우리 생각에는 주제적인 측면에서나 경험적인 측면에서 이 둘은 서로의 연장extensions이었다." 해리스는 "전시 제목에 암시된 시각성의 지배적인 성격"과 더불어, 김성환이 작업했던 전시실의, 약 15미터 높이에 달하는 이중 층고를 떠올리는데, 김성환은 그 공간 내에 보조 지붕 구조물이 있어 그 위에 조각 작품을 배치했다. 계속하여 말하길, "김성환은 드로잉과

영상에 시선을 집중하면서도 그가 작업하고 있는 공간 전체의 건축적인 구조를 부각할 수 있었다. 그리고 그에게는 그러한 작업이 미술관으로 이어지는 긴 산책로와 그곳에 담긴 모든 역사까지 포함하는 것이었다."[13]

김성환은 자신이 자란 서울의 아파트 단지처럼 종종 높은 관찰 지점에서 줌아웃한다. 높이는 김성환이 평생에 걸쳐 한국에서 목격한 급격한 경제 성장과 불어나는 감시를 상징한다. 최빛나는 김성환의 작업과 관련해 저술가인 박해천의 고찰을 인용하며, 1961년부터 1988년까지의 '독재 시대'의 아파트 단지는 중산층을 통제 집단으로 삼는 군사 작전에 다르지 않았다고 지적한다.[14] 이 같은 관심사는 런던 테이트모던이 2012년 탱크Tanks의 개관전을 위해 김성환에게 의뢰한 영상 설치 작품 〈진흙 개기Temper Clay〉[15](그림22)에서 재차 모습을 드러낸다. 윌리엄 셰익스피어William Shakespeare의 『리어왕King Lear』을 한국적 맥락으로 이조移調시킨 이 작품은 제목이 유래한 다음의 대사에 새로운 의미를 부여한다.

늙고

정든 내 눈아

13 라리사 해리스, 2024년 7월 31일 필자와의 전화 인터뷰. 별다른 명시가 없는 한, 해리스의 모든 인용은 해당 인터뷰에서 발췌한 것이다.

14 최빛나, 「서두르지 않는 노력, 죽음의 리허설」, 같은 책, 111쪽. 이 같은 독재 정부의 국가 건설 프로젝트는 미국에서 냉전 정치 전략의 일환으로 막대한 자금을 지원받았다.

15 [편집자] 김성환의 영상 작업 〈진흙 개기〉는 김성환의 이전 책 『김성환: 말 아님 노래』에서는 〈템퍼 클레이〉로 소개되었었다. 이번 책에서는 작품명의 변경에 따라 〈템퍼 클레이〉를 〈진흙 개기〉로 정정했다. 다만 각주에서 『김성환: 말 아님 노래』에 수록된 「〈템퍼 클레이〉에 대하여」의 출전 관련해서는 원래의 출전 그대로 〈템퍼 클레이〉로 표기했다.

이
연유로
내 또
흐느낀다면
손수
니들을 뽑아
던져버릴 거다
니 눈에서
흘러
맨땅을
진흙으로 만들
그 물에.

김성환은 "현대 한국이라는 맥락에서 이 이야기를 말할 때, 만약 자기 딸들을
저주하는 나이 든 아버지가 있다면, 그 설정은 즉시 남성 우월주의라는 함의를
갖게 되는데 … 그와 동시에, 바로 이 초점 이동 탓에 다른 문화권(예를 들어
바로 『리어 왕』이 쓰여진 영국의 남성 우월주의)은 잊혀지기도 하잖아?"라고
말한다.[16] 셰익스피어에서 발저, 릴케까지 서양 문학을 끌어 오거나 〈사령

16 김성환, 「〈템퍼 클레이〉에 대하여」, 『김성환: 대담, 앞의 책, 173쪽.
말 아님 노래』 중 데이비드 마이클 디그레고리오와의

고지의… 부터〉에서처럼 도시 전설을 활용하는 것은 김성환이 개인적인 요소를 암호화해 감추는 방법으로, 작품이 자전적인 성격을 띠지 않게 한다.[17] 이러한 초점 이동과 높이의 변화는 예술 및 공연 학자인 타비아 뇽오Tavia Nyong'o가 말하는 "비전이적 기억intransitive memories, 즉 집단 기억의 약호화된 의례에서 전승되지 않는 기억"을 수행하는 방식이 된다.[18]

2002년 도쿠멘타11의 의뢰로 제작되었으며 김성환이 퍼포먼스와 촬영을 맡은 바 있는 조앤 조나스의 작품 〈모래 위의 선Lines in the Sand〉(2002-05, 그림30)은 문학 자료를 사용해 개인적인 것을 약호화하고 있어 '비전이적 기억'을 수행한다. 조나스가 내레이션을 맡은 이 퍼포먼스/영화는 H. D.로 잘 알려진 시인 힐다 둘리틀Hilda Doolittle의 『이집트의 헬렌Helen in Egypt』(1955) 및 『프로이트에게 바치는 헌사Tribute to Freud』(1944)를 발췌하여 현시대 라스베이거스를 배경으로 트로이의 헬렌 이야기를 재구성한다. 조나스는 2003년 미국의 이라크 침공이라는 맥락에서 '자아 해방'의 가능성을 탐구하고자 의례화된 사물을 도입하고, 사운드 콜라주 속에서 영상과 상호작용한다. 김성환은 조나스가 자신의 할머니의 이집트

17 감시가 불러일으킬 수 있는 편집증적 사고에 대해서는 S.H. Kim, 'On my breathing the stars rise and set', *Source Book 6/2009: Sung Hwan Kim* (ed. Eva Huttenlauch, Nicolaus Schafhausen and Monika Szewczyk), Rotterdam: Witte de With Center for Contemporary Art, 2009, p. 20 참고.

18 Tavia Nyong'o, *Afro-Fabulations: The Queer Drama of Black Life*, New York: New York University Press, 2018, p. 205. 혹은 예술가 지오 와이엑스(Geo Wyex)가 자신의 작품 〈쿼터드(Quartered)〉(2014)에서 미국 남부의 역사, 즉 뇽오가 지적하는 과거의 인종적 트라우마를 반복하지 않으려는 시도와 관련하여 다음과 같이 말한다. "일상의 평범한 것을 끌어내어 이 같은 유산, 이 같은 서사를 찾아낼 방법들이 있다.", 위의 책, 210쪽에서 인용.

여행을 작품에 포함시키는 방식을 특히 좋아하는데, 이러한 방식은 20세기 초
이집트를 방문한 한 유럽인 또는 미국인 가족이 배경에 피라미드가 뚜렷이 보이는
사진의 간접적인 인상에서 이루어진다. "사람들이 대중적으로 공유하는 역사의
일부임에도 그녀[조나스]는 그 연결성을 드러내지 않는다. 혹자는 관광객이
누군가의 무덤에 들어가 사진을 찍고 있는 이미지라고 말할 수도 있다. 과거의 어떤
것은 아주 정확하고 호되게, 그렇지만 맥락에 대한 이해나 연결이라고는 없이
비판을 받기도 한다"라고 김성환은 설명한다.

　　다른 작업들에서 김성환은 하와이에 있는 프레실리의 무용연구소처럼 영화가
촬영된 개인적인 공간으로 줌인한다. 친밀한 공간은 친근감뿐만 아니라 침입이나
엿보기voyeurism의 감각을 만들어낸다. 여기서 이야기와 건물의 차원은 방 하나
분의 천장 높이로 축소된다.[19] 때로는 사람의 키, 심지어 개의 키 수준으로
축소되기도 한다. 예를 들어 〈개 비디오Dog Video〉(2006, 그림23) 속 이야기는 땅
가까이에서 펼쳐진다. 김성환이 어린 시절 기르던 개 역할을 맡은 디그레고리오가
개 가면을 쓴 채로 뛰어다니거나 드러눕는다. '개'가 점유하는 주변 공간은 작가가
직접 연기한 엄격한 아버지의 모습과 대조를 이루며, 권위와 복종 간 대립을
시각적이고 극히 본능적인 수준으로 연출한다. 작품의 배치와 높이도 중요하다.
〈개 비디오〉는 보통 짧은 벽 위, 상단 가장자리가 핀으로 고정되어 떠오른 채로

19　　David Michael DiGregorio, 'Things are not more exciting than they are', *In Korean Wilds and Villages*, Sonig records, 2009, https://www.toolboxrecords.com/fr/ product/10860/rock-wave-punk/sonig-77-cd/ (마지막 접속일: 2024년 4월 3일).

줄지어 있는 손바닥 크기의 녹색 종이 직사각형들과 함께 설치된다. 수백 개 유사한 조각을 벽에 부착하거나 발에 매달았던 반아베 미술관에서의 설치도 비슷한 셈이다. 영화와 함께 제공되는 아주 낮은 좌석은 친밀감을 조성하여 김성환이 기억하는 아버지와의 관계로 관객을 더 가까이 끌어들인다. 또한 반아베 미술관에서는 〈진흙 개기〉의 스크린을 중앙에 높게 걸고, 지지대에 두 개의 작품을 설치해 관객이 그 아래를 걸어갈 수 있도록 했는데, 이러한 높이는 영화가 전달하는 통제, 감시, 거리의 감각을 한층 증폭시켰다.

높이는 〈머리는 머리의 부분〉과 〈굴레, 사랑 전(前)Love before Bond〉(2017, 그림25) 같은 설치 작품에서도 중요한 요소이다. 전자의 경우 스크린과 조금 떨어진 거리에 배치된 좌석이 관람자에게 정면으로 응시할 수 있도록 하는 반면, 후자의 좌석 배치는 관람자가 고개를 들어 위로 올려 보아야만 한다. 〈굴레, 사랑 전(前)〉의 영화 환경 내부에서도 보조적인 드로잉과 이미지가 다양한 높이에 배치되어 있다. 가령 번개 맞은 새가 그려진 흑백 드로잉(김성환이 언급했듯이, 이 이미지는 세사르 아이라의 소설 『풍경화가의 생애 중 한 사건An Episode in the Life of a Landscape Painter』[2000]에서 주인공의 말이 번개에 맞는 장면에서 영감을 받은 것이다)은 천장 근처에 나타난다. 이러한 높이의 활용은 이야기의 규모를, 또한 이야기가 다른 맥락으로 확장되거나 다른 맥락에 적용될 수 있는 가능성을 묻게 한다. 두 영화 모두 작가의 개인적 경험을 벗어나 각각 하와이 선주민과 아프리카계 미국인이라는 주변부 정체성을 주요하게 다룬다.

〈표해록〉에서 난파선이라는 개념은 거리를 만들어낸다. 높이는 거센 파도가 이는 바다로 무너져 내리고, 바다의 요동치는 표면이 흐릿한 이미지를 반사한다.

김성환은 자신의 웹사이트 내 '건축'이라는 항목 아래 블루멘베르크의 다음 문구를
기록해 두었다.

> 어떤 미적 수준에 도달하고 그 수준에서 본질적으로 인간적인 것을
> 재현해야 할 욕구는 안전과 위험 사이에 요구된 거리를 오로지 인위적인
> 상황으로서만 허용한다. … 위험은 무대 위에서 연기되고, 안전은 비를 막는
> 지붕이다. 해변에서 극장으로 이동함에 따라 루크레티우스Lucretius의
> 관객은 도덕적 차원에서 벗어나 미적인 존재가 되었다.[20]

블루멘베르크에게는 바다와 극장 둘 다 관객의 손에 닿지 않는 곳에 있다는
점에서 서로 연결된다. 우리는 "마치 신문 기사를 읽는 독자처럼만 이 사건에
참여할 수 있다."[21] 이 두 번째 발췌문은 김성환의 웹사이트 내 '도시와
산'이라는 항목 아래 정리되어 있다. 서울시립미술관에서 조만간 열릴 김성환
개인전을 기획한 큐레이터 박가희는 줌 통화에서 김성환의 인용 취향에
대해 이렇게 말했다. "그가 늘 반복하는 인용구가 있다. … 난파선, 대양에서의
죄oceanic sin, 배 위에는 누가 있고 누가 생존자인지."[22] 박가희 큐레이터는
김성환이 네덜란드에 거주하던 2009년부터 그의 작업을 알고 있었지만, 두

20 H. Blumenberg, *Shipwreck*, *op. cit.*, p.40.
21 위의 책, 46쪽.
22 박가희, 2024년 7월 16일 필자와의 온라인

인터뷰. 별다른 명시가 없는 한, 박가희의 모든 인용은
해당 인터뷰에서 발췌한 것이다.

사람의 공식적인 첫 만남은 2014년 아트선재센터에서 개최된 김성환의
개인전을 통해 이루어졌다.[23] 박가희 큐레이터는 곧 열릴 전시를 이야기하며
새 작품은 몸을 통해 전달되는 정보, 우리가 사물을 보는 방식을 보다 깊이
고찰한다고 밝힌다. 박가희 큐레이터는 반아베 미술관 전시 디자인 속
관조적인 문턱을 서울의 건축과 보다 직접적인 관계가 있는 골목길들로 대체할
생각이라고 말한다. 서울시립미술관은 서울의 더 플라자 호텔 옆에 자리해
있으며, 비록 2008년 방화로 소실되었지만 〈게이조의 여름 나날〉에서 보았던
성문[남대문]이 있던 장소에서 멀리 있지 않다. 골목길은 옛 서울을 반영한다.
그렇기에 무엇이 남아 있는지, 그리고 잃어버린 것에 대한 이야기가 어떻게
몸으로 전달될 수 있는지를 말하는 전시에 완벽한 장치가 된다. 줌 통화 중 3D
모델링 소프트웨어 스케치업을 사용해 전시의 레이아웃 계획을 보여주던
박가희는 스케치에 각기 다른 높이의 여러 시점이 포함되어 있었음에도,
미소를 띠며 관점의 단일성을 지적했다. 그녀는 작가에게 되묻고 있는 자신을
보게 되었다. "어째서 모든 작품이 나를 바라보고 있는 듯하지?"

23 전시 《김성환: 늘 거울 생활》, 아트선재센터, 서울, 2014년 8월 30일-11월 30일 참고.

질감

〈표해록〉은 지난 세기의 이주 담론을 살펴보고, 그것이 표상을 구조화하고
다양한 이주민과 주변화된 공동체 간의 긴장을 촉발한 방식을 고찰하는,
질감과 관계된 프로젝트이다. 김성환은 이주 경험의 특수성에 주목해, 몸을
동시대 정치적 맥락에서 떼어 놓을 수 없는 것으로 간주하는 경향에 반기를
들고, 전염과 오염을 전면에 내세운다. 텍스처, 즉 질감은 작품의 내용뿐
아니라 작품의 물리적 구성 요소와 그것들이 전시되는 방식으로도 전달된다.
〈표해록〉을 구성하는 장들은 드로잉, 퍼포먼스, 영화 사이를 오가는 복잡한
설치 작품이다. 이러한 변조는 사소하게는 영화에서 등장인물의 얼굴을 흐리는
데 자주 사용되는 아세테이트 시트나 설치 작품에서 벽면 태피스트리로
변모하는 얇은 종이 같은 사물과 재료의 사용에 이르기까지 세심하게
조율된다. 프레데리크 베르흐홀츠에게는 김성환 작품의 이 같은 측면이
시각적이면서도 촉각적이다. "색과 질감의 관계"와 "부유하는 부드러운 재료"는
"거칠어 거의 촌스럽기까지 한" 다른 재료들과 결합한다.

　　반아베 미술관의 〈By Mary Jo Freshley 프레실리에 의(依)해〉 설치가 이러한
접근법을 잘 보여 준다(그림8). 중앙 전시실에 들어서면 타일 깔린 모더니즘적
로비에서 들리던 발소리가 김성환이 설치한 연갈색 카펫을 밟고 부드럽게 변한다.
〈By Mary Jo Freshley 프레실리에 의(依)해〉가 상영되는 모니터로 이어지는
벽면에는 장난스러운 흑백 펜과 마커 드로잉들이 전시되어 있다. 이는 〈말 아님
노래Talk or Sing〉 연작 중 일부로, 김성환의 시그니처라고 할 수 있는 아세테이트와
마스킹 테이프의 중첩 투명체가 눈에 띈다. 맞은편 벽에는 〈강냉이 그리고 뇌
씻기〉에서 가져온 스틸 이미지 〈윤진이를 멸종 위기종 올빼미로 변신 시키기Turning

Yoon Jin into an owl, an endangered species〉(2010/2023, 그림7)가 걸려 있는데, 김성환의 조카 김윤진의 모습을 흐릿하게 볼 수 있다. 모니터 주변에는 하와이 관련 자료와 함께 〈머리는 머리의 부분〉에 등장한 바 있는 사진들이 전시되어 있다. 가령 이 책의 표지 이미지로 쓰인 〈바람에 휘날리는 데이비드 마이클 디그레고리오의 머리카락(에드 그리비가 촬영한 테릴리 케코올라니의 머리카락을 따르며), 마우우마에 트레일(푸우 라니포 트레일), 윌헬미나 라이즈 David Michael DiGregorio's hair blowing in the wind (after Terrilee Keko'olani's hair photographed by Ed Greevy), Mau'umae Trail (Pu'u Lanipō Trail), Wilhelmina Rise〉(2020/2022) 등이다. 작품 속 디그레고리오는 짙게 화장한 얼굴로 한복을 입고 있는 듯 보인다. 디그레고리오는 에드 그리비가 사진에 담아낸 장면인 시위에서 연설 중인 하와이인 활동가 테릴리 케코올라니레이먼드의 머리카락이 바람에 날리는 모습을 재연한다. 한인 사진 신부의 역사와 하와이 주권 운동이라는 일견 무관해 보이는 역사가 디그레고리오가 연기하는 '모델'에서 하나로 합쳐진다.[1] 한인 사진 신부의 역사적 맥락은 해당 스틸 이미지의 출처인 영화 〈머리는 머리의 부분〉 전반에 걸쳐 드러난다. 이 이미지 옆으로는 [호놀룰루] 세인트 루이스 하이츠의 와아힐라 릿츠 트레일 Wa'ahila Ridge Trail에서 찍은 〈휘파람 소나무 사이의 수인 Suin in ironwood〉(2020/2022, 그림6)이 〈By Mary Jo Freshley

1 김성환은 자신의 영화 속 인물을 '배우'가 아닌 '모델'이라고 부른다. 이는 비전문 배우를 기용하고 평면적이고 감정 없는 전달을 선호했던 프랑스 감독 브레송(Robert Bresson)의 방식을 참고한 것으로 보인다. 김성환은 한 글에서 브레송의 영화 〈무셰트 (Mouchette)〉(1967)를 설명하는데, 그에 따르면 영화에 모델 이론이 적용되어 고통을 배가시키는 효과를 낸다. 김성환이 이해하는 제작자 브레송은 영화에 등장하는 인물들과 같은 입장을 취하지 않으며, 용서를 받기 위한 변명하기를 거부한다. 김성환, 「말 아님 노래」, 앞의 책, 46쪽.

프레실리에 의(依)해〉 상영을 위한 무대 커튼처럼 벽에 수직으로 걸려 있다. 역시나 〈머리는 머리의 부분〉을 출처로 하는 이 사진은 김성환의 조수가 나무 사이에 숨어 있는 모습을 담고 있다.

　오른쪽 뒷벽에는 아카이브 이미지를 확대한 복제본과 함께 그 아래에는 저작물 이용 조건이 상세히 적힌 아카이브 카드가 있다(그림6). 〈조선 선창가의 노동자, 비숍박물관 아카이브에서 R. J. 베이커가 사진을 촬영한 사진, 칼리히/팔라마, 2019, 머리는 머리의 부분, 책, 86-87쪽Korean Waterfront Worker in Korea, photograph of photograph by R. J. Baker, Bishop Museum Archives, Kalihi/Pālama, 2019, Hair is a piece of head, Book, pp. 86–87〉이라는 길고 설명적인 제목이 내용과 저자, 출처를 알려준다. 김성환은 호놀룰루에 있는 비숍 박물관의 도서관 및 아카이브에서 해당 이미지를 구했다. 이곳은 하와이·태평양 지역에 관련된 다채로운 자료를 보유하고 있는 장소이다. 동일한 이미지가 〈By Mary Jo Freshley 프레실리에 의(依)해〉 영상에 다시 한번 등장하는데, 확대된 실제 인쇄물에서 스쳐 지나가는 자그마한 스틸 이미지로 질감의 이조移調, transposition가 일어난다. 영상 자체는 방 왼편에 배치된 작은 모니터로 상영되는데, 이는 스스로를 강요하지 않으려고, 혹은 강요하지 않는다는 사실에 외려 주목을 요청하려는 것이라고 할 수 있다(그림6). 영화는 사운드스케이프가 분산되도록 설치되어 스피커와 스크린은 방을 가운데 두고 서로 반대편에 위치했다. 박가희 큐레이터가 내게 귀띔해 준 바와 같이, 소리가 화면에 우선하고, 이 때문에 "영상을 명확하게 보고 싶다면 화면에 더 가까이 가야 한다." 동시에 스피커에서는 멀어지고, 사운드트랙과의 연결이 끊어진다. 화면 앞에서 카펫이 멈추고, 공간 오른쪽에 파도가 부서지듯 바닥에서 솟아오른 짧은 벽으로

경계가 그어진다. 카펫과 비닐 사이 공간 위에 설치된 〈머리물몸Hairwaterbody〉 (2004-05/2023, 그림7)은 작가가 협업자 중 한 명인 바다에서 온 숙녀와 함께 만든 것으로, 머리카락의 갈라짐을 묘사한 초기 컬러 드로잉이다.[2] 이러한 뿌리 체계는 반아베 미술관 내 바로 옆 전시실에 설치되어 있는 〈표해록〉의 첫 번째 영화 챕터 〈머리는 머리의 부분〉을 연상시키고 예보한다. 〈머리는 머리의 부분〉의 소리가 가까운 방에서 흘러나온다.

　〈머리물몸〉은 초기 지표로서, 어떤 형태로든 지식을 이해하고 전달하려면 몸이 필수적이라고 여기는 김성환의 시각을 보여준다. 이 같은 체화된 차원은 한국 무속, 훌라 키이hula ki'i 등 한국과 하와이의 토착 관습에서 전형적으로 볼 수 있다. 훌라 키이는 조각물을 사용해 이야기를 전달하는 훌라춤의 한 형태로, 작가는 하와이와 보다 넓게 교감하고자 현재 훌라 키이를 배우고 있다. 키머러는 테와족 학자 그렉 카헤테Greg Cajete의 연구를 인용하며 다음과 같이 말한다. "토착적인 앎의 방식은 마음, 몸, 감정, 영혼이라는 우리 존재의 네 가지 측면 모두에서 어떤 것을 이해할 때라야 비로소 그것을 이해한다고 여긴다."[3] 김성환의 설치 작업이 매체의 이조 transpositions, 감각의 자리 이동displacements, 연극적 연출을 사용해 층층이 쌓인 지식, 이야기, 정보의 파편을 제시하고 굴절시키는 방식은, 우리 존재의 모든 측면을 활용해 이러한 형태의 이해를 낳도록 기획된 듯하다. 말이 아닌 몸으로 전달되고 전승되는 지식에 대한 체험적 접근 방식은 〈By Mary Jo Freshley 프레실리에 의(依)해〉 영상에서도 분명하게 나타난다. 영상 속에서는 서로 다른 몸이 동일한 춤

2　바다에서 온 숙녀는 니나 유엔(Nina Yuen)이다.　　3　R. W. Kimmerer, 앞의 책, p. 47.

동작을 연습하고, 설치에서는 각 요소가 서로 다른 감각 영역에서 생명을 얻는다.

몸과 소품

⟨By Mary Jo Freshley 프레실리에 의(依)해⟩ 영상의 내레이션은 주로 교육 전문가이자 디그레고리오와 김성환의 하와이어 '쿠무kumu', 즉 지도자인 아후키니아케알로하누이 푸에르테스Ahukiniakealohanui Fuertes가 하와이어로 진행하며, 영어와 한국어로 된 손 글씨 자막이 이를 보조한다. 각 언어는 그 안에 내재된 다양한 주체관과 역사를 불러일으키는 매개체가 된다. 작품 뒷벽에 그려진 한인 미등록 노동자를 다룰 때 내레이터는 하와이로 말하고, 프레실리는 영어로 말한다. 이러한 다국어 전환은 단일한 공용어라는 인위성을 기반으로 한 원활한 정보 전달을 불안정하게 만들고, 관객에게 다중 언어 사용역에 대한 이해 혹은 이해 부족을 거의 신체적으로 인식하게 한다. 프레실리는 한국계가 아니다. 김성환은 주체화subjectivation 과정에 대한 권한이 누구에게 있는가라는 더 큰 논의에서 이러한 민족 분류를 활용한다.[4] 김성환의 작업에서 정체성은 고정된 것이 아니지만 그렇다고 기피 대상인 것도 아니다.

[4] 육후이(Yuk Hui)와 루이 모렐(Louis Morelle)은 질베르 시몽동(Gilbert Simondon)의 개체화 (individuation) 개념을 생성과 존재의 조화를 목표로 하는 개념으로 설명한다. 시몽동에게는 생성과 존재가 대립되지 않고 조정된다. 즉, 개체화 또는 지속적인 생성 과정은 내적인 힘 및 환경과의 관계에 따라 결정되는 것이다. 개체화는 속도의 대안인 강도 (intensity)의 지배를 받으며, 긴장과 비양립성으로 이루어진다. 시몽동의 개념을 바탕으로, 후이와 모렐은 들뢰즈에게서 강도란 차이와 동의어라는 점에 주목한다. 김성환은 그 강도 속에서 작업하면서 형태와 감정을 작품에 담아낸다. Y. Hui and L. Morelle, 'A Politics of Intensity: Some Aspects of Acceleration in Simondon and Deleuze', *Deleuze Studies*, vol.11, no.4, 2017, pp. 498–517 참고.

한라함 한국무용연구소를 운영하는 프레실리는 자신의 일을 이렇게 말한다.

> 우선 나는 이 일에 적합한 사람이 아니다. 수년 간 벌써 여러 차례 밝힌 바
> 있다. 배한라 선생님은 늘 한국인이 연구소를 이어받기를 원하셨다.
> 선생님께서는 몇 년 동안 "왜 이 늙고 이상한 하올레haole(외국인, 주로
> 유럽계) 아줌마가 가르치고 있는 거냐"라고 말씀하시곤 했다. 물론 말투는
> 달랐지만. 사람들 역시 오랜 시간 나를 비판해 왔다. "자기가 한국 무용에
> 대해 뭘 안다고?"라는 식으로. 내 대답은 항상 같다. "더 잘할 자신이
> 있으면, 언제든 와서 시작하시라. 얼마든지 환영이다."

프레실리는 웃으며 마지막 문장을 전하고 이렇게 덧붙인다. "내가 [한국]
문화를 더 많이 배우려고 한평생 애썼음을 요즘 들어 사람들이 깨닫고 있다."
하지만 지금도, 경륜과 헌신이 깊어질 대로 깊어진 지금도 프레실리는
한국어를 보다 유창하게 구사할 수 있었으면 하고 바란다.

　　2022년 3월 프레실리와 연락을 취한 직후, 김성환은 북소리에 맞춰 발놀림과
손동작을 강조하는 배한라의 안무 '기본'을 배우기 시작했다. 김성환과 프레실리가
한국무용연구소에서 함께 연습하는 모습을 영상에서 볼 수 있는데, 프레실리는
이 춤에 요구되는 한국 전통 한복을 입고 있으며 김성환 역시 번쩍거림이 흐르는
한복이나 평상복을 입고 잠깐 등장한다. 프레실리는 상의(저고리)가 "점차
짧아졌고" 하의(치마)는 "본래 자수와 금은빛 장식이 더 많이 들어가 있었다"라고
말한다. 연구소의 거울은 북과 소품이 늘어선 선반을 비춘다. 일견 이목을 끌지

못하는 사물들이 거울 속 반사된 깊이 때문에 존재감을 얻는다. 곧 프레실리의 음성—"뻗었다, 접었다, 앞으로 … 접었다, 뻗고"—과 함께 장면은 화려한 무지개색 한복을 입은 산시아 미알라 시바 내시로 넘어가고, 실제 설치된 지지 구조물과 동일한 색상의 테두리가 잠시 이미지에 입혀진다. 김성환은 이 한복이 2013년 홍콩에서 자신이 구입한 원단으로 그의 아키비스트인 권수인이 제작한 것이며, 이후 여러 작품에서 사용되었다고 밝힌다. 흐르는 듯한 한복 아래에서 시바 내시의 팔다리가 움직이는 모습은 아이폰 카메라의 '라이브 포토' 기능으로 촬영되어 마치 김성환의 중첩된 투명 필름 효과와 유사한 다중 중첩 효과를 만들어낸다. 김성환은 초점 거리와 노출 조정이 가능한 라이브 포토를 사용해 연습과 리허설이 수반하는 망설임을 포착할 수 있었다. 얼마 지나지 않아 화면에 리즈 미셸 수귀탄 차일더스가 등장하고, 역시 무지개색 한복을 입은 채 정원에서 초점에 들어왔다 나갔다를 반복한다. 영상 속 서로 다른 네 개의 몸이 전환되며 마치 안무처럼 영상에 강조점을 찍는다. 이를테면 특정 지점에서 영상은 프레실리가 김성환에게 머리를 빗는 듯한 동작을 가르치는 장면으로 돌아갔다가, 곧 시바 내시가 유려하게 움직이는 장면으로 전환되고, 이내 시바 내시보다 더 전통적인 한복을 입고 연구소에서 춤추는 프레실리를 다시금 비춘다.

〈By Mary Jo Freshley 프레실리에 의(依)해〉에서 이미지와 소리는 간혹 분리된다. 예를 들어, 시바 내시와 차일더스는 거래가 승인되었음을 뜻하는 휴대폰 알림음 같은 소리에 맞춰 미소를 짓는 것처럼 보일 때가 있다. 삐걱거리는 마룻바닥 소리나 나무 타는 소리 따위가 간간이 들려오기도 한다. 한국 사극 속 한 여인의 아카이브 이미지가 이러한 감각 단절 내지 감각 장애를 상징하는지도 모른다.

여인의 눈은 희게 칠해져 있는데, 이처럼 눈을 긁어내거나 흐릿하게 만드는 행위는
김성환의 작품에서 반복적으로 쓰이는 하나의 장치로서, 시각 능력에 질문을
던지는 성싶다. 관객은 점차 눈 내리는 상태로 설정된 스크린을 알아보게 되는데,
이는 발터 벤야민Walter Benjamin의 '광학적 무의식optical unconscious' 개념에 가까운
무언가를 암시한다. 김성환과 조나스가 한 대담에서 논의한 바 있는 개념이다.
조나스가 벤야민의 말을 요약하며 설명한 바와 같이, 현실의 기술적 재현과 더불어
육안으로는 접근할 수 없는 지각 영역이 열림에 따라 무의식은 지각하는 자의
속성이 아니라 객체의 속성이 된다.[5] 〈By Mary Jo Freshley 프레실리에
의(依)해〉에서도 사물과 소품은 비슷한 존재감을 획득하는데, 그것을 다루거나
사용하는 몸보다도 활기차게 살아 움직인다.

　　춤 연습 장면은 대부분 배한라 아카이브에서 꺼내 온 물건으로 연결되는데,
프레실리가 흔들었다가 이후 김성환이 흔드는 베이지색 천 조각, 어릴 적 뛰놀 때
쓰던 장난감 비슷한 말머리가 달린 막대기, 옛 사다리처럼 생겨 무거운 짐을 등에
지고 다닐 때 쓰는, 위로 갈수록 폭이 좁아지는 지게(그림15) 등이 그것이다. 비슷한
지게를 진 조선인 노동자의 아카이브 이미지(비숍 박물관 소장)가 반아베 미술관
뒷벽에 전시된 바 있다. 영화에서 "저자/작가/사진가", "노동자", "컬렉션"이라는
카탈로그 용어가 한글 및 하와이어로 번역될 때도 같은 이미지가 등장하는데
(그림13, 14), 카메라의 눈은 소유권과 관련한 다음의 세부 사항에 머무른다.
"이 이미지는 배포할 수 없습니다." 무용연구소의 거울 옆에 무릎을 꿇고 앉아,

5　　*Source Book 6/2009: Sung Hwan Kim*, 앞의 책,　　p. 40 참고.

의료용 마스크를 쓴 채 컬렉션의 지게를 등에 메고 있는 시바 내시가 보이고, 이로써 아카이브 이미지와 현시점이 연결된다(그림16). 지게의 무게에 이끌려 주저앉은 시바 내시의 몸은 아카이브된 사물에 이 몸짓으로 생명력을 불어넣을 뿐 아니라, 초국가적이고 초세대적인 전승, 즉 과거를 현재 속에서 촉각적으로, 거의 의례처럼 재연하는 행위를 펼친다.

배한라 아카이브 내 사물들을 찍은 정적인 쇼트에는 영어 및 한국어로 된 제목 카드가 함께 등장한다. 한 제목 카드에는 "어여머리 헤어스타일"(그림12)이라고 적혀 있는데, 음성 해설에 따르면 머리를 땋은 다음 머리 주변으로 둘러 위쪽에 매듭을 짓는 방식이다. 나에게는 이것이 19세기 말 – 20세기 초 국가가 주도한 조선 근대화(혹은 서구화) 노력의 일환으로 한국 남성들이 강제로 없애야만 했던 상투를 완곡하게 언급한 것으로 보인다. 이 이야기에 대한 설명이 〈머리는 머리의 부분〉에 나와 있다.[6] 이 장면은 프레실리가 집 주변에서 양털 땋기를 이야기하는 장면으로 이어진다. 여기서 땋는 것은 머리카락이나 동물 섬유이지만, 식물과 별반 다르지

6 김성환이 〈머리는 머리의 부분〉 제작을 위한 연구의 일환으로 한국인 남성과 관련해 참고한 자료 중에는 Wayne Patterson, *The Korean Frontier in America: Immigration to Hawai'i, 1896–1910*, Honolulu: University of Hawai'i Press, 1994, p.94이 있으며, 해당 자료는 다음 주소에서 찾아볼 수 있다: https://sunghwankim.org/study/thekoreanfrontierinamerica.html (마지막 접속일: 2024년 11월 10일). 김성환은 메리 백 리(Mary Paik Lee)의 『소리 없는 오디세이(Quiet Odyssey)』와 같은 수많은 여성의 증언에서도 통찰을 얻는다. 『소리 없는 오디세이』는 한국에서 미국으로 건너온 저자가 어린 시절 겪었던 가난과 인종 차별의 어려움에서부터 1946년 아들이 교육을 마칠 즈음까지의 이야기를 담고 있다. 1946년은 '동양인'에 대한 제약이 막 풀리기 시작했을 때였다. 책은 황폐한 세상을 조금이나마 아름답게 만들고자 끊임없이 노력했던 아버지의 모습도 조명한다. M.P. Lee, *Quiet Odyssey: A Pioneer Korean Woman in America*, Seattle: University of Washington Press, 1990.

않은 지점도 있다. 키머러는 인간의 개입으로 득을 보는 식물인 향모sweetgrass를 뜯는 일을 이렇게 일컫는다. 식물을 뜯을 때, 식물과 뜯는 이는 사유재산 제도에 매인 권리의 묶음이 아닌 서로에 대한 책임의 묶음이 된다.[7] 뜯기는 상호성의 선물이며, 서구의 소유권 구조에 기반한 착취적이고 수탈적인 관계와는 대척점에 있다. 키머러는 적는다. "호혜성은 주고받기가 자기 영속적으로 순환되어 선물이 계속 움직이게 하는 일이다."[8]

김성환의 영화 속 선물은 프레실리에 의해 주어지고 움직인다. 작가는 작품 제목이자 한글 전치사[부사]인 '의(依)해'의 어원을 설명하는데, "들리기에 순우리말 같은 이 단어의 어원을 생각하는 사람이 많지 않다. 나도 몰랐던 사실인데, 한자를 들여다보니 사람을 뜻하는 인(亻)과 옷을 뜻하는 의(衣)가 있었다. '의(依)해'가 몸과 소품(이 경우에는 의상)의 인접성을 의미한다는 점이 흥미로웠다." 몸과 소품의 이러한 인접성은 하나로 다른 하나를 움직이거나 보존하는 방법을 제공하며, 도난당한 유물이나 의례용 사물의 반환을 포함하여 배상 관행의 원동력이 될 수도 있다. 이론가 티나 캠트Tina Campt는 인접성 개념을 미국 흑인의 삶에 연결하여 "근접함을 책임으로 전환하는 치유적 작업, 복잡한 강탈의 역사를 재평가하고 바로잡는 방식으로 자신을 타인에 관계 맺는 노동"이라 정의한다.[9]

7 키머러는 선물을 다루는 루이스 하이드(Lewis Hyde)의 저술이 자연에서 추출하는 대신 자연과의 관계를 유지하는 경제에 참여하고 있다고 평한다. L.H., *The Gift: Creativity and the Artist in the Modern World*, New York: Vintage, 1983: [국역본] 루이스 하이드, 『선물—대가 없이 주고받는 일은 왜 중요한가』,

전병근 옮김(유유, 2022).
8 R. W. Kimmerer, *Braiding Sweetgrass*, 앞의 책, p. 165.
9 Tina M. Campt, *A Black Gaze: Artists Changing How We See*, Cambridge, MA: MIT Press, 2021, p. 171.

영상의 마지막 장면은 개인 주택에서 펼쳐진다(그림17). 텔레비전 세트 앞, 가족 사진이 줄지어 놓인 책장과 산비탈의 집들이 내려다보이는 창문이 있고, 프레실리는 흔들린다. 프레실리 뒤에는 열린 문 위로 드리워진 커튼이 태양의 강렬한 빛을 부드럽게 감싸주면서, 영화 초반 시바 내시가 있던 장면과 비슷한 분위기를 연출한다. 카메라는 프레실리가 주변 환경에 감응하며 그 안에서 안무의 단서를 얻는 모습을 담으며 앞으로 뒤로 움직인다. 그러다 화면이 꺼지고 다음의 문구가 나타난다. 선물에 감사를 표현하면서, 공유와 창작의 상호 공간에서 작가적 권한을 내려놓음을 전하면서. "By Mary Jo Freshley 프레실리에 의(依)해."

소리와 재료

이미지, 신체, 사물이 그러하듯 음성과 소리에도 질감 및 청각적 울림이 있다. 김성환과 디그레고리오는 국악 및 서양 클래식 음악에 관한 공동 연습과 연구를 진행하며 이를 자주 관찰했다. 디그레고리오는 〈By Mary Jo Freshley 프레실리에 의(依)해〉와 현재 진행 중인 〈표해록〉의 세 번째 장을 제작하는 동안 김성환과 프레실리의 춤을 보고 또 촬영하면서 소리의 질감을 배웠다.

배한라의 기본과 김천흥의 기본에 붙여진 궁중음악을 반복적으로 접하면서 그 리듬을 모방하고자 열심히 노력하고 있다. 이 모방은 일종의 이조transposition라고 할 수 있는데, 음조적인 의미에서가 아니라 이 리듬을 다른 장소와 맥락으로 옮겨 먼저 이해해 보려는 시도라는 의미에서 그렇다. 이 음악을 이해한다는 것은 곧 음악의 질감을, 하다못해 그 표면만이라도

이해한다는 것을 뜻한다.[10]

이처럼 소리의 질감이라는 차원에 대한 관심은 김성환과 디그레고리오가
공동으로 작업한 초기작 〈강냉이 그리고 뇌 씻기〉 등에서 분명하게 드러나는데,
해당 작품은 북한 공산주의자들에 대한 한국 선전 방송의 목소리 사용을
주요하게 탐구한다. 이 작품에는 김성환의 10살 조카 윤진이 등장한다.
김성환의 말에 따르면, 조카는 한국계 미국인으로서 1945년 38선을 따라
한국이 둘로 나뉜 분단과 폭력의 역사에서 멀리 떨어져 있다. 분단 이후 남과
북에 관한 대화는 사라진 것이 아니라 묵살된 것이라고 김성환은 논한다. 실상
그렇지 않을지라도 "대한민국 국민의 4분의 1은 자신이 서울 출신이라 한다."
김성환의 어머니는 수도인 서울 출신이지만, 친가 측과 외가 쪽 조상 모두
북한에 적을 둔다. 〈강냉이 그리고 뇌 씻기〉 속 윤진은 1968년 "난 공산당이
싫어요"라는 선전 문구를 말한 뒤 남파 간첩에게 살해당한 9살 이승복 군의
실화를 내레이션으로 들려준다.

디그레고리오는 한국어에 대한 이해가 거의 전무하던 시절에 자신이 종내
한국어로 부르게 될 〈강냉이 그리고 뇌 씻기〉 속 노래를 작곡했다. 반아베
미술관에서 열린 김성환의 전시 오프닝 자리, 이제는 언어와 가사의 의미를 보다

10 데이비드 마이클 디그레고리오, 2024년 6월 19일
필자와의 페이스타임 인터뷰에서. 별다른 명시가 없는
한, 데이비드 마이클 디그레고리오의 모든 인용은
해당 인터뷰에서 발췌한 것이다. 또한 데이비드 마이클

디그레고리오, 「〈두 혀 사이의 메기고 받기〉에 대하여」,
『김성환: 말 아님 노래』 중 김성환과의 대담, 앞의 책,
174-77쪽도 참고하라.

잘 이해하게 된 상태로 노래를 부른 디그레고리오는 당시를 회상하며 "단어들과의 관계가 많이 달라졌다"라고 말한다. 디그레고리오는 이어서 말한다. "처음 이 노래를 배웠을 때는, 내가 나를 연출한다면 가수로서 노래 속 구조에 일약 연극적으로 접근하여 캐릭터를 형상화하는 방향으로 나아가야지 생각했다. 하지만 1–2년 전의 나 자신은 이 노래의 구조에 같은 방식으로 접근하지 않는다."[11] 2023년 아인트호벤과 2022년 서울에서 퍼포먼스를 다시 선보이면서 그는 "훨씬 소리 그 자체에 가까운 체화"를 경험한다. 서울에서는 맥락 없이도 대다수가 노래를 이해했다. 아인트호벤에서는 "목소리의 질감과 그것이 전달하는 텍스트의 관계를 더 깊이 생각할 계기"가 주어졌다고 말한다. 따라 읽기를 원하는 관객을 위해 영어와 네덜란드어로 번역된 유인물이 제공되었다.

이야기부터 음악, 설치의 물성에 이르기까지 〈강냉이 그리고 뇌 씻기〉의 질감에는 연약한 무언가가 있다. 2010년 서울 미디어시티 비엔날레 당시 〈강냉이 그리고 뇌 씻기〉의 제작을 의뢰한 바 있는 현 서울 아트선재센터 예술감독 김선정은 영화가 정치 체제에 대한 아이의 취약성을 다루고 있다고 말한다. "공산주의자들에게 어찌어찌 맞서기는 하지만서도, 주인공 소년은 매우 연약한

11 김성환과 디그레고리오는 김금화에 의해 행해진 한국 무속 의식 '내림굿'과, 디그레그리오가 자신의 곡 〈no such luck〉(2011)에서 내림굿의 내용보다는 형식에 집중해 변형을 시도한 과정, 또한 〈진흙 개기〉와 관련된 다른 맥락으로의 이조(transposition)를 이야기한다. 〈no such luck〉은 그들의 앨범 〈하울 바울 아울(howl bowel owl)〉(2013) 속 수록곡 〈두 혀 사이의 메기고 받기〉보다 먼저 나온 작품이다. 김성환과 데이비드 마이클 디그레고리오, 「〈두 혀 사이의 메기고 받기〉에 대하여」 대담, 앞의 책, 175쪽. 음악은 다음 주소에서 확인할 수 있다. https://soundcloud.com/dogr/no-such-luck/ 및 https://www.br.de/radio/bayern2/sendungen/hoerspiel-und-medienkunst/hoerspiel-howl-bowel100.html(마지막 접속일: 2024년 7월 31일).

인물이다."[12] 이 연약함은 보다 견고한 소재가 필요할 법한 사물에 똑같이 여린 재료를 적용하는 식으로 전달된다. 앉기에는 충분히 튼튼하지 못한 "스티로폼 벤치" 같은 것이다. 김선정에게는 이 연약함이 "인류의 취약성"을 상징하게 된다.[13]

〈개 비디오〉의 환경을 덮고 있는 초록색 종이 조각처럼, 김성환의 설치는 연약한 재료로 가득하다. 이 재료는 쉽게 닳아 없어지고, 손이 너무 자주 닿으면 나무에서 잎이 떨어지듯 떨어져 나간다. 김성환은 "이를 다시 붙이는 것도 유지 보수의 일부"라고 설명한다. 이 유지 보수, 그리고 유지 보수의 시행이 작품을 보여주는 방식에서 중요하다. "압정이 조금만 보여야지 너무 많이 보여서는 안 된다. 드레스를 입고 걸음을 걸을 때 발가락이 빼꼼 보이는 식으로 생각하면 된다. 그러니까 있으면서도 없는 셈이다."

12 김선정, 2024년 7월 18일 필자와의 온라인 인터뷰, 별다른 명시가 없는 한, 김선정의 모든 인용은 해당 인터뷰에서 발췌한 것이다. 《트러스트》, 김선정, 클라라 킴, 니콜라우스 샤프하우젠, 후미히코 스미토모 기획, 2010년, 제6회 서울 국제 미디어아트 비엔날레, 서울시립미술관 참고.

13 김선정은 2014년 큐레토리얼 사무소인 '사무소'를 설립하였고, 김성환의 작품에 관한 가장 중요한 책인 『김성환: 말 아님 노래』를 출간했다. 김선정은 광주비엔날레 재단의 대표이사로서 2019년에 〈머리는 머리의 부분〉 제작을 의뢰했다. 1995년 설립된 광주비엔날레는 수백 명이 사망한 1980년 광주 민주화 운동에 대한 응답으로 만들어졌다.

5·18민주화운동은 1980년 5월 18일, 지미 카터 전 미국 대통령의 지원을 받은 군사 쿠데타로 전두환이 독재자로 취임하고 대학 폐쇄와 언론 검열이 이뤄진 데 반발해 일어난 사건이다. 수백 명이 사망했고 많은 사람이 실종된 것으로 추정된다. 바로 전 해에는 한국의 박정희 대통령이 18년간 독재자로 군림하다 암살당하면서 민주화 운동이 일어났다. 1987년 권위주의 통치는 종식되었고, 5·18민주화운동기념일은 1997년 처음 법정기념일로 지정되었다. 비엔날레 재단 웹사이트 '광주비엔날레' 페이지 참고. https://www.biennialfoundation.org/biennials/gwangju-biennale/(마지막 접속일: 2024년 7월 19일).

소리에는 질감뿐 아니라 동선도 있다. 하나의 주제, 선율, 목소리를 따라가다
보면 음악적 구성 속에서 예상치 못한 곳에 이를 수도 있다. "음악에서도
소리를 따라 듣다 보면 갑자기 완전히 다른 구역에 이르게 되잖아"라는
김성환의 말처럼.[1] 푸가나 마드리갈같이 독립적인 선율들이 얽혀 있는
다성악의 경우 더욱 그렇다. 애나 로웬하웁트 칭은 역사적으로 바로크
다성악이 "통일된 리듬과 선율이 구성을 하나로 엮는 음악으로 대체된 과정"을
설명한다. "바로크 다성악을 대체한 클래식 음악에서는 통일성이 목표였다.
이것이 … '진보', 즉 시간의 통일된 조율이었다."[2] 리듬과 선율이 서로
엇갈리면서도 한데 엮여 있는 푸가는 칭에게 풍경 위에서, 그리고 풍경과 함께
벌어지는 공동 작곡의 모양에 대한 은유를 제공한다. 칭의 다성적 배치는
작물의 성장이나 화분 매개자의 움직임 등 인간과 비인간 모두의 세계 만들기
프로젝트에서 비롯된 리듬의 모임이다.[3] 김성환의 〈표해록〉 첫 번째 장에 속한
〈머리는 머리의 부분〉 역시 이와 유사한 리듬의 모임, 즉 대위법적 구문syntax
속에서 구성된 이야기들의 푸가적 배열로 특징지을 수 있다.[4] 바람에 날리는
잎사귀의 이미지에서부터 '얼굴', '눈'과 같은 신체 부위가 나열된 녹색 또는

1 김성환, 「〈두 혀 사이의 메기고 받기〉에 대하여」,
앞의 책, 176쪽. 클래식 음악은 김성환의 어린 시절
풍경에서 중요한 부분을 차지한다. 한 살 반 위 누나가
일찍부터 음악을 시작했기 때문이다. 김성환의 누나는
뉴욕 줄리어드 예비학교에 진학하기 전 유명 예술
학교인 예원학교에 다녔는데, 동료 예술가인 양혜규나
이주요도 같은 재단의 학교인 서울예술고등학교를

다녔다고 김성환은 말한다.
2 A.L. Tsing, 앞의 책, p. 22.
3 위의 책, 24쪽.
4 '대위법적 읽기' 개념에 관해서는 Edward Said,
Culture and Imperialism, New York: Vintage, 1993년
참고; [국역본] 에드워드 W. 사이드, 『문화와 제국주의』
(개정판), 정정호, 김성곤 옮김(창, 2011).

파란색 프레임, 다양한 음성으로 읽히는 텍스트 발췌문에 이르기까지, 관객은 구불구불한 동선을 따라가면서 복잡한 다성악이 불러일으키는 바로 그 현기증 나는 혼란과 눈부신 발견의 감정을 경험하게 된다.

한·영 자막과 중국어 음성으로 영화의 막이 오른다. 조선(현재의 남한과 북한 지역에 해당) 말기 전통주의자 최익현의 이야기가 소개된다. 최익현은 1895년 상투를 금지하고 모든 조선 성인 남성은 헤어스타일을 근대화할 것을 명하는 단발령에 저항하여 "내 머리는 자를 수 있을지언정 머리털은 자를 수 없다"라고 선언한 인물로 유명하다. 김성환은 이 말의 기원을 서기전 4세기경 쓰여진 공자의 『효경孝經』에서 찾는다. 1898년 하와이가 미국에 합병되기 직전 입 밖에 내어진 이 문구는 이후 한국에서 좌·우익 양측 모두에게 자의적으로 해석되고 있다.[5] 계속하여 〈머리는 머리의 부분〉은 "눈", "머리", "어머니", "무덤"과 같은 단어를 비춘다. 단어들은 기다란 종이 조각 위 손 글씨로 적혀 그린 스크린 배경에 붙어 있는 듯하며, 영화의 장을 더 세밀하게 구획해 주는 양 기능한다. 협박 편지에서 오려낸 듯한 각 단어 뒤에는 아이폰의 라이브 포토 기능을 내비치듯 잔물결이 일렁이는 이미지가 뒤따른다. 첫 번째 단어 "머리"는 작가 제프리 파머가 잔잔한 호수 앞에서 디그레고리오의 머리를 품고 있는 이미지를 연상시킨다. 영화 후반부에 이르러 (디그레고리오-파머 이미지와 결합되어 화면 너머 설치로까지 이어지는) 드류 카후아이나 브로더릭이 어머니의 머리를 품고 있는 모습, 그리고 마지막으로 엠마 브로더릭Emma Broderick이 한나 브로더릭Hannah Broderick의 머리를 들고 있는

5 김성환, 미출간된 노트, 2023년.

그림18

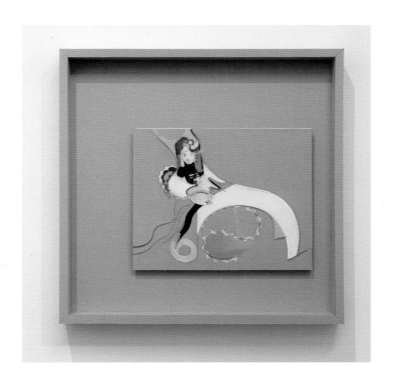

김성환, 〈작은 은유〉, 2021/2023년, 흑연, 아크릴 페인트, 수성 포스터 페인트 마커, 유성 포스터 페인트 마커,
트레이싱지, 종이, 마운팅 보드, 아세테이트 시트, 알루미늄 테이프, 종이 경첩 테이프, 문서 수정 테이프,
양면 테이프, 아세테이트 테이프, 접착제, 68.4×68.3×7.4cm. 사진: 권수인

그림19

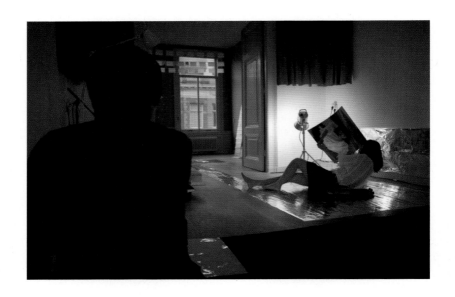

퍼포먼스 전경, 김성환, 〈썸 레프트〉, 춤출 수 없다면, 내 혁명이 아니다, 암스테르담, 2011년.
사진: 살 크루넨버그. 작가 및 춤출 수 없다면, 내 혁명이 아니다 제공

그림20

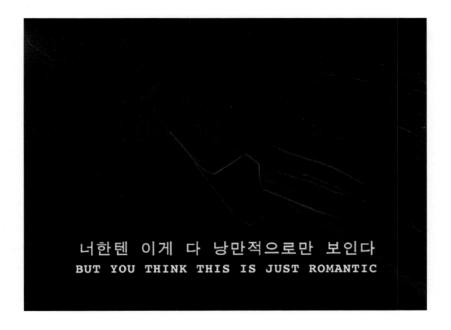

김성환, 〈게이조의 여름 나날—1937년의 기록〉의 스틸, 2007년, 미니 DV NTSC 테이프 및
16mm 필름을 디지털 비디오로 전환, 4:3, 컬러, 사운드, 16분 37초

그림21

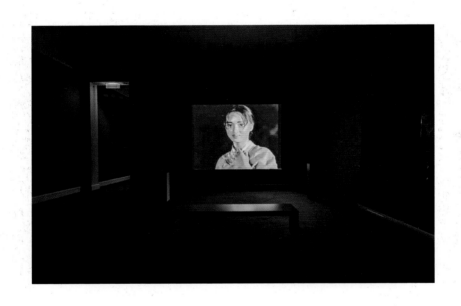

설치 전경, 김성환(데이비드 마이클 디그레고리오 aka dogr와의 음악 공동 작업),
〈사령 고지의… 부터〉, 2007년, 모노크롬 및 컬러, 사운드, 26분 57초, 《김성환: 지붕과 오른팔 근육이
지켜내는》 중, 반아베 미술관, 아인트호벤, 2023–24년. 사진: 피터 콕스. 작가 및 반아베 미술관 제공

그림22

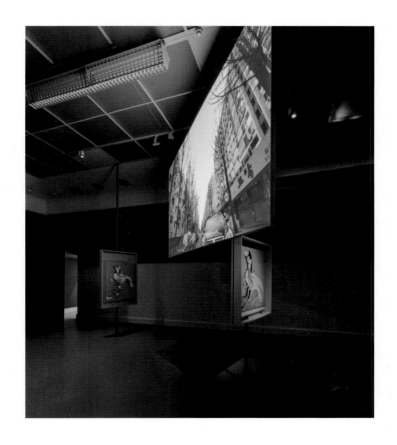

설치 전경,《김성환: 오른손 근육과 지붕의 보호로》, 반아베 미술관, 아인트호벤, 2023–24년.
좌측부터: 김성환, 〈은유 자신이 그려진 은유〉, 2020/2022년, 복합 매체 124.5×105.5×2.6cm; 김성환(데이비드 마이클
디그레고리오 aka dogr와의 음악 공동 작업) 〈진흙 개기〉, 2012/2023년, 비디오, 사운드, 23분 41초; 〈이 은유를 품은 은유〉,
2020–21년, 복합 매체, 119×114×10cm. 매일유업㈜ 소장; 사진: 피터 콕스. 작가 및 반아베 미술관 제공

그림23

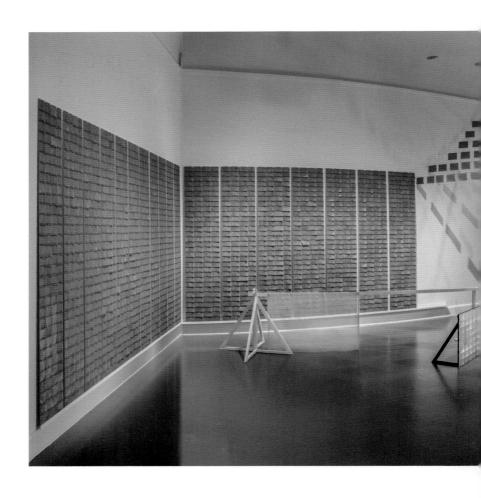

설치 전경, 김성환, 〈개 비디오〉, 2012/2023년, 《김성환: 오른손 근육과 지붕의 보호로》 중,
반아베 미술관, 아인트호벤, 2023–24년. 사진: 권수인

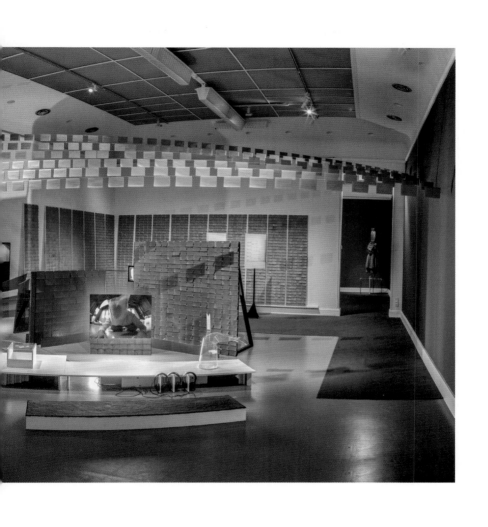

그림24

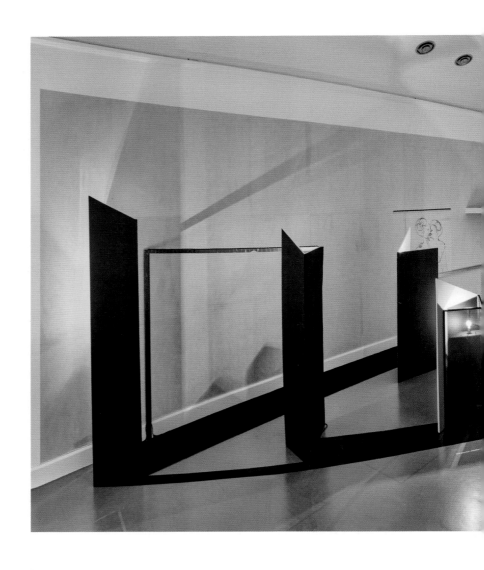

설치 전경, 김성환, 〈강냉이 그리고 뇌 씻기〉, 2012/2023년,《김성환: 오른손
근육과 지붕의 보호로》중, 반아베 미술관, 2023–24년. 사진: 권수인

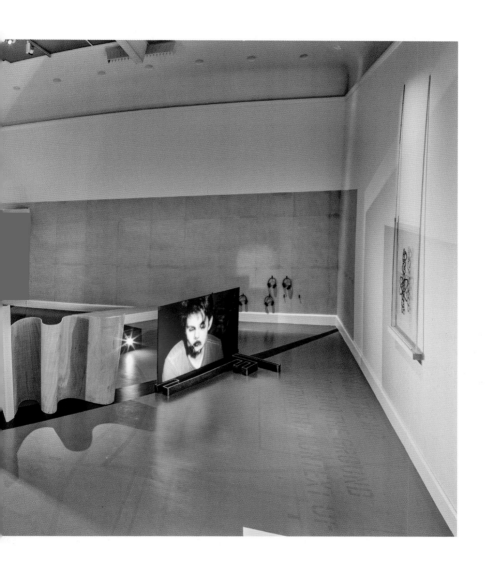

그림25

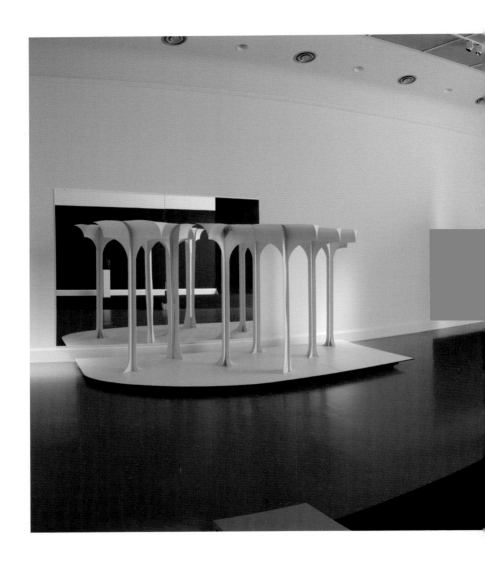

설치 전경, 김성환, 〈굴레, 사랑 전(前)〉, 2017년, 《김성환: 오른손 근육과 지붕의 보호로》 중,
반아베 미술관, 아인트호벤, 2023–24년. 매일홀딩스 소장. 사진: 권수인

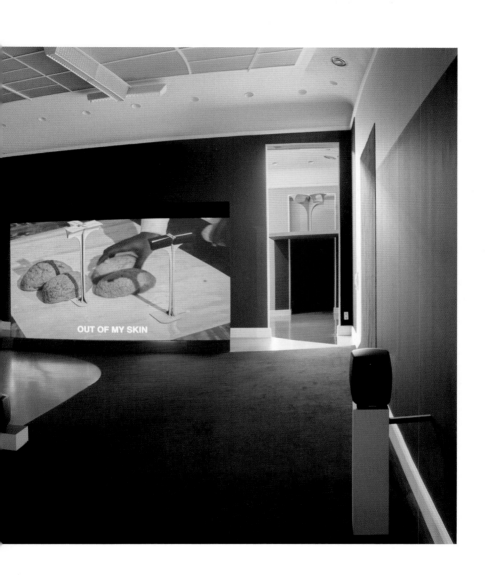

그림26

스크린샷, 김성환, 〈가르침 3, 약한 주변부; 법도 질서도 없이〉, 2018년,
https://sunghwankim.org/study/lesson3.html (2024년 11월 12일 접속)

모습에서도 같은 몸짓이 반복된다. 이 이미지는 다양한 초점에서 여러 번 빠르게 반복되다가, 이내 드류 카후아이나 브로더릭이 어머니의 머리를 품는 장면으로 바뀌고, 이어서 어머니가 드류 브로더릭의 머리를 품으며 나무 앞에 서 있는 장면으로 넘어간다. "머리", "눈", "어머니", "경계"라는 단어가 이번에는 하와이어로 번역된다. 〈By Mary Jo Freshley 프레실리에 의(依)해〉에서 더 두드러지는 언어의 전환에는 두 영화에서 생략된 것, 즉 1896년에서 1978년까지 내려졌던 하와이어 사용 금지령의 흔적이 남아 있다. 〈머리는 머리의 부분〉에는 두 명의 하와이어 사용자가 등장하는데, 그중 한 명이자 김성환과 디그레고리오의 쿠무 홀라 쿠무 kumu hula[홀라 예술의 대가]인 아울리이 미첼은 하와이어 사용자가 300명에 불과하던 시절을 상기하게 하는 텍스트에서 한 구절을 인용한다. 2016년 인구 조사에 따르면 현재 그 수는 약 18,000명으로 증가했다.[6]

〈머리는 머리의 부분〉은 또한 하와이어와 영어로 접객법을 설명하는 오래전 텔레비전 방송 영상을 담고 있다.[7] 이는 김성환이 1941년 『라이프LIFE』지의 기사를 소리 내어 읽는 장면과 나란히 배치되는데, 기사의 내용은 일본인(적)과 중국인(무역 파트너)의 구별을 위한 '인체측정학적 형태'를 자세히 서술한다.[8]

6 State of Hawaii, 'Statistical Report: Detailed Languages Spoken at Home in the State of Hawaii', 2016. https://files.hawaii.gov/dbedt/census/acs/Report/Detailed_Language_March2016.pdf(마지막 접속일: 2024년 10월 4일).
7 에켈라 카니아우피오-크로지어('Ekela Kanī'aupi'o-Crozier)의 영화 〈쿨라위(Kulāiwi)〉, 시즌 2, 에피소드 15(오이위 TV, 1994년경, 카메하메하 학교 협력으로 에켈라 카니아우피오크로지어와 친구 및 동료 제작)의 클립.
8 'How to Tell Japs from the Chinese', *LIFE*, 22 December 1941, pp. 81–82. 〈머리는 머리의 부분〉에서 인용.

이러한 인종 프로파일링 사례의 뒤를 이어 한인 사진 신부들의 증언이 이어지고, 미국에 도착한 후 이들은 아시아-태평양 전쟁의 여파로 당시 일본인 및 일본계 미국인이 겪던 증오 범죄를 피하고자 외모를 바꾸려 했다고 말한다. 한인 신부 관련 자료의 대부분은 캘리포니아 대학교에서 석사 학위를 받고 1948년부터 1949년까지 한국 최초의 여성 장관으로서 상공부에 재임한 바 있는 임영신의 저서 『나의 40년 투쟁사』(1959)에서 가져온다.[9] 이런 누적된 이야기들은 영화에서 연상적으로 표현되는데, 한 모델이 온갖 화장품 용기 사이에 둘러싸여 있는 장면을 예로 들 수 있다. 자신의 얼굴을 푸 만추Fu Manchu와 닮게 화장하는 데 사용한 것들이다. 푸 만추는 영국 작가 색스 로머Sax Rohmer가 창조한 슈퍼빌런으로, 중국인을 외국인 혐오적으로 그려낸 캐리커처이자 중국인의 미국 이주가 서구에 가져올 위험을 암시하는 인종 차별적 상징으로서 1940년대까지 건재했다. 영화 속 두 번째 하와이어 사용자인 아후키니아케알로하누이 푸에르테스를 포함하여 다른 '모델'들도 동일한 화장을 한다. 김성환의 조카 윤진 또한 여러 모습으로 등장하며, 그중 하나는 백색 화장을 한 모습이다(그림3).

영화의 서사는 이내 1970년대 하와이 주권 운동과 미군 점령 및 섬 해안의 난개발에 반대하며 토지 권리를 주장하는 선주민 알로하 아이나aloha ʻāina 시위와 직·간접적으로 연결되는 이미지로 넘어간다. 디그레고리오가 작곡한 사운드트랙에 하와이인 활동가이자 음악가인 조지 헬름George Helm의 기타 연주가 등장한다.

9 Louise Yim, 'My Forty Year Fight for Korea', International Cultural Research Center, Chung-Ang University, 1951: [국문본] 임영신, 『나의 40년 투쟁사』 (민지사, 2008). W. Patterson, The Ilse, 앞의 책, p. 86에서 인용.

김성환에 따르면, 헬름은 1970년대 후반 알로하 아이나(땅에 대한 사랑을 뜻하는
선주민의 원리)의 부활을 이끈 인물로 평가받는다. 그는 "군사 목적의 토지
파괴보다 알로하 아이나가 우선시된다"라고 믿었다.[10] 〈머리는 머리의 부분〉 마지막
부분에서 김성환은 헬름이 "태평양에서 가장 많이 포격당한 섬"으로 알려진
카호올라베 근처에서 실종된 사실을 언급한다. 헬름은 한국전쟁(1950–53년) 때를
포함하여 2차 세계대전 이후 몰로카이섬과 인근 카호올라베가 미 해군의 포격
훈련장으로 사용되는 것에 반발해 왔다. 저서 『경로와 뿌리: 카리브해와 태평양
문학 항해 Routes and Roots: Navigating Caribbean and Pacific Literatures』(2007)에서
엘리자베스 들러그리 Elizabeth DeLoughrey는 카호올라베의 지속적인 파괴가 "섬의
신성한 역사에 대한 모독으로 여겨졌으며 ⋯ 이에 따라 활동가들이 카나카 마올리
Kānaka Maoli의 보호 아래로 반환할 것을 청원했다"라고 서술한다.[11] 영화 말미에서
김성환은 왜 자신이 이러한 연결 고리를 만들어내는지 궁금해할지도 모를
관객에게 답하듯 헬름의 기타 연주 중 반복적으로 들려오는 한 줄의 리프 riff에

10 조지 헬름의 설치 사진에 대한 김성환의 텍스트 참고.
11 E. DeLoughrey, *Routes and Roots: Navigating Caribbean and Pacific Island Literatures*, Honolulu: University of Hawai'i Press, 2007, p. 122. 1976년 카호올라베 섬에서 벌어진 시위에 대해서는 Noelani Goodyear-Ka'opua, *Nā Wāhine Koa: Hawaiian Women for Sovereignty and Demilitarization*, Honolulu: University of Hawai'i Press, 2018 참고. "그들 넷[테릴리 케코올라니레이먼드와 다른 여성 원로들 로레타 리테, 모아니케알라 아카카, 맥신 카하울렐리오]은 담수 공급원, 하와이 매장지, 청정 열대 우림, 전통 어업 접근로 등을 보호해 왔다. 이들은 하와이 땅에서 독성 농약과 무기를 사용하고, 신성한 정상에 망원경을 건설하고, 부유한 개발업자들이 다민족 공동체를 쫓아내는 것에 저항해 왔다. ⋯ 각각은 하와이 주민들의 자결권, 억압받는 다양한 사람들의 인간성을 존중하며 평화롭고 지속 가능한 삶의 방식을 제시해 왔다. N. Goodyear-Ka'opua, 'Aloha 'Āina's Unwavering Wāhine', *Flux*, 25 January 2021. https://fluxhawaii.com/hawaiian-activists-aloha-ainas-unwavering-wahine/ (마지막 접속일: 2024년 4월 3일)

주목하게 한다. 그 소리 자체가 카호올라베를 보호해야 한다는 메시지를 담고 있는 것이다. 이 섬에는 한국전쟁 시기 미군이 모의 비행장으로 사용했던 논란의 역사가 있다.[12] 이 같은 역사적 얽힘에서 김성환은 이들 연관 관계의 '불가형언不可形言'에 주목하고 있는지도 모른다.[13] 한국 문학에서는 '말로 표현할 수 없는'이라는 표현이 불가형언을 갈음하여 내비치는데, 이는 대략적으로 '텅 빈, 아닌, 없는, 부재한, 불가능한'으로 번역될 수 있다.[14]

〈머리는 머리의 부분〉 서사의 복잡성은 설치 환경에도 반영되어 마운팅 된 이미지 여럿이 프랙탈 동선을 그리며 영화의 내용을 반복한다. 스크린 옆, 반쯤 가려진 어둠 속에는 에드 그리비가 촬영하고 하와이 선주민 활동가 겸 작가 하우나니케이 트라스크Haunani-Kay Trask가 글을 쓴 사진 두 장의 젤라틴 실버 프린트가 있다(그림3). 이미지의 제목은 각각 〈조지 헬름, '프로텍트 카호올라베 오하나(카호올라베 섬을 지키는 이웃식구)'의 설립자, '코쿠아 하와이(하와이 보전회)'를 위한 기금 모금 행사에서 〈와이키키의 조개 껍데기〉를 연주 중인 모습, 1973년George Helm, founder, Protect Kahoʻolawe ʻOhana, playing the Waikīkī Shell at a fundraiser for Kōkua Hawaiʻi, 1973〉(2022)와 〈하와이 오아후섬 동쪽 끝에 위치한 와와말루에서

12 Cory Graff, 'Kahoʻolawe: The Pacific's Battered Bullseye', National WWII Museum, New Orleans website, 20 November 2021. https://www.nationalww2museum.org/war/articles/kahoolawe-island-us-navy (마지막 접속 2024년 10월 8일).

13 애나 L. 칭 역시 "알아차림의 기술"이라는 제목의 장에서 "불가형언"을 언급한다. 이는 실재하지만 파악할 수 없는 송이버섯의 냄새로 대표된다. A. L. Tsing, *The Mushroom at the End of the World*, 앞의 책, pp.17–25 참고.

14 김성환이 《밤의 기스》(바라캇 컨템포러리, 2022) 전시를 위해 최장현이 쓰고 있던 글 「《밤의 기스》: 보이지 않는 것들을 위한 노래」를 감수(피드백)하고자 보낸 편지에서. 페이지 없음.

열린 '우리의 파도를 지키자[신해불이身海不二]' 시위, 1972년Save Our Surf (SOS) demonstration at Wāwāmalu, on Oʻahu's east end, 1972〉(2022)이다.[15] 첫 번째 이미지는 헬름이 시위 현장에서 기타를 연주하는 모습을 보여준다. 영화상으로는 헬름의 소리만 들릴 뿐 모습은 보이지 않는다. 두 번째 이미지에서는 테릴리 케코올라니레이먼드Terrilee Kekoʻolani-Raymond가 하와이 해안의 난개발에 반대하는 서퍼 주도 시위에서 마이크를 앞에 두고 연설하고 있다. 그의 머리카락은 바람에 흩날리고 있는데, 영화 속 디그레오리오가 이 헤어스타일을 모방한다.[16] 스크린을 마주보는 중앙 기둥에는 〈나무 옆에 서 있는 신원미상의 여성, 팔라마 세틀먼트 아카이브에서 사진을 촬영한 사진, 칼리히/팔라마, 2019, 머리는 머리의 부분, 책, 9쪽Unidentified woman standing next to a tree, photographed photograph at Palama Settlement Archive, Kalihi/ Pālama, 2019, Hair is a piece of head, Book, p. 9〉(2022, 그림5)이라는 제목의 사진이 있다. 미소 짓는 여성의 이 이미지는 한인 공동체를 위시한 다양한 공동체를 위해 1896년 문을 열어 여전히 운영 중인 의료 및 교육 센터인 팔라마 세틀먼트 아카이브Palama Settlement Archive에 대한 김성환의 연구에서 가져온 것이다. 전시 공간에서는 이 사진이 디본드 및 목재에 접착되었으며, 김성환은 주로 특정 조명을 위해 해당 디스플레이 구조를 설계한다.

화면 속 이 여성의 이미지는, 초록색 프레임 중 하나에 "어머니"라는 단어가

15 현재 진행 중인 김성환의 광범위한 연구에 대해서는 작가의 웹사이트 내 "Lessons of 1896-1907 (2018-present)" 참고. https://sunghwankim.org/study/main.html(마지막 접속일: 2024년 3월 21일).

16 Sonny Ganaden, 'Save Our Surf,' Flux, 15 June 2010. https://fluxhawaii.com/save-our-surf-hawaii-john-m-kelly-jr/ (마지막 접속일: 2024년 4월 15일).

나타난 후, 디그레고리오가 화장을 하고 땋은 머리 가발에 한복을 입은 모습이 여러 번 반복되는 시퀀스에 이어, 마지막 장면에서는 플렉시글라스 스크린의 반짝임과 흐릿함에 잠겼다가, 그 뒤를 이어 등장한다. 아카이브 사진은 고작 2초 남짓한 시간 반짝 등장하지만, 그녀를 흉내 내는 '모델'들은 화면에 더 오래 머물면서 마찬가지로 나무에 기대어 포즈를 취한다. 모두 얼굴은 화장과 라이브 포토의 흐릿함으로 가려진 채이다. 이 신원미상의 여성이 누구인지 우리는 알 수 없다. 다만 그녀는, 김성환이 전하는 것처럼, 미국에 도착한 한국 여성들이 겪었던 시련 중 일부를 경험했을지도 모른다. 해가 진 후에 외출할 시 경찰차에 끌려가거나, 남편이 아닌 남성과 눈맞춤을 삼가던 한국 관습과는 달리 하와이 남성들의 낯선 시선을 감내해야 하는 일 등을 말이다. 여성이 서양 복식을 하고 있는 것으로 미루어 보아 사진은 1940년대나 1950년대에 찍힌 것으로 추정되지만, 관객은 사진 신부가 되기를 요구받는 한국 여성들, 영화 내내 반복되는 그에 대한 김성환의 언급과 직접 인용에 사진을 쉬이 연관 짓게 된다. 이 신원미상의 초상은 사이디야 하트먼이 언급한 이미지들과 유사하게 기능한다. 하트먼은 이 이미지들이 "치안과 자선을 빌미로 흑인 빈곤층에게 가시화를 강요하고, 자신을 '드러내는 수밖에 없었던' 이들에게 대표성의 짐을 지게 했다"라고 쓴다.[17] 20세기 초 흑인 여성들의 역사적 낙인을 다룬 하트먼의 설명을 20세기 초 미국으로 이주한 동양계

17 S. Hartman, *Wayward Lives*, 앞의 책, p. 21. 원문에서 강조. Ariella Azoulay, 'The Imperial Condition of Photography in Palestine: Archives, Looting, and the Figure of the Infiltrator', *Visual Anthropology Review*, vol.33, no.1, 2017, pp. 5–17도 참조할 것.

여성들을 차별적으로 인종화하고 프로파일링한 것과 일대일로 비교해서야 안 될 일이지만, 그럼에도 이러한 과정을 비추는 렌즈가 되어줄 수는 있다. 하트먼은 다음과 같이 지적한다. "낙인은 속성이 아니라 관계이다. 한 사람이 정상으로 여겨지는 것은 다른 사람이 그렇게 여겨지지 않기 때문이다."[18]

김성환은 낙인의 고정성을 불안정하게 만들면서, 사진을 퍼포먼스로 구현하고, 그것을 다른 몸에 재현하며 자신만의 맥락으로 가져온다. 김성환의 말처럼, 예상치 못한 형태로 펼쳐지거나 동일한 것으로 축소될 수 있는 다양한 구현 작업이 스피커의 빈 공간과 같은 울림 공간으로서의 부정否定 때문에 약화된다. 그 부정을 거쳐 희미한 조명이 비추는 전시실 공간에서 또 다른 삶이 반짝인다. 티나 캠트는 "부정에 직면해 가능성을 창조함으로써 현 상태를 살아갈 만한 것으로 받아들이지 않는 것, 즉 자신을 근본적으로 읽을 수 없고 이해할 수 없는 존재로 만드는 체계를 거부하는 것, 당신에게 주어진 축소된 주체성의 조건을 거부하고 기존 방식과는 달리 살아가기 위한 창조적 전략으로서 부정을 포용하는 것"에 대해 쓴다.[19] 아카이브 사진을 촬영한 김성환의 사진은 보이는 것 안에 들을 수 있는 형태로 존재하는 보이지 않는 주체성이 있음을 인식한다. 반아베 미술관 전시실을 나서면 벽에서 튀어나오게 설치된 두 점의 마운트 이미지가 더 나타난다(그림4). 그중 하나는 앞서 언급된 〈그들의 머리를 품은 그들〉로, 드류 카후아이나 브로더릭이 어머니의 머리를 들고 있는 모습이고, 다른 하나는 〈'O ka hua o ke kōlea aia i Kahiki 물떼새 알 이역에서나 보지 'O ka hua o ke kōlea aia i Kahiki The egg of the plover is

18 S. Hartman, *Wayward Lives*, 앞의 책, p. 64. 19 T.M. Campt, *A Black Gaze*, 앞의 책, p. 173.

laid in a foreign land〉(2022)로, 컷아웃 기법, 판지, 투명체에 대한 김성환의 애착을 보여준다. 여기서 정체성은 층층이 쌓이며 고정되어 있지 않다. 전시 공간의 반대편에서는 흰 프레임에 담긴 두 점의 작은 이미지가 바람이 다른 존재에 미치는 영향을 강조한다. 〈은 발을 들고 섬 Standing with Silver Streamers〉(2022)은 반짝이는 발을 든 한 인물을 조명하고, 〈소리내는 나무 Ironwood is a Whistling Tree〉(마지막 쪽)는 밤바람에 흔들리는 나뭇잎을 묘사한다.

리듬과 장단

2006년 함께 작업하기 시작한 이래로 김성환과 디그레고리오는 한국 전통 음악, 특히 '판소리'에 관심을 가져 왔다. 판소리는 한국의 오페라적 형식으로, '판'은 공연이 이루어지는 모임 장소를, '소리'는 소리를 의미한다.[20] 디그레고리오는 한국 전통 음악과의 관계를 '차용'보다는 '만남'이라는 말로 묘사한다.[21] 디그레고리오는 지난 5년 동안 김성환이 한인 디아스포라 및 한인 디아스포라와 하와이의 교차점 연구를 발전시키면서 자신의 배움 또한 "확장되고 있다"라고 말한다. 그는 매주 한라함 한국무용연구소에 가서, 김성환이 프레실리와 리허설하는 모습을 관찰하고 촬영한다. 디그레고리오는

20 디그레고리오에게서 알게 된바, 김성환은 다음의 사실을 언급한 적이 있다. "하와이어의 '파(pā)'라는 단어는 평평한 장소, 울타리라는 의미와 관련한다. … '목소리'는 '음성'을 뜻한다. '목'은 신체 부위 '목'이고, 따라서 '목소리'는 곧 '목에서 나는 소리'인 것이다." 필자의 미출간 텍스트에 대한 데이비드 마이클 디그레고리오의 언급, 2024년 5월 7일.

21 김성환과 데이비드 마이클 디그레고리오, 「〈두 혀 사이의 메기고 받기〉에 대하여」, 『김성환: 말 아님 노래』 중 데이비드 마이클 디그레고리오와의 대담, 앞의 책, 190쪽 참고.

이렇게 말한다. "나는 성환의 무릎을 관찰한다. 왜냐하면 무릎이 리듬을 흡수하기 때문이다. … 그들의 망설임에는 관능미가 있다. 나는 그것이 완벽한 격자가 아니라고 생각한다." 디그레고리오는 〈By Mary Jo Freshley 프레실리에 의(依)해〉 영상에서 프레실리가 뒤로 물러서는 순간, 그러니까 일종의 머뭇거림, 망설임, 아직은 손에 닿지 않지만 이해하고 모방하려 노력하고 있는 리듬에 주목한다. 이러한 망설임은 아마 김성환의 퍼포먼스 〈푸싱 어게인스트 디 에어pushing against the air〉(2007)와 관련이 있을 것이다. 이 작품은 〈방 안에서〉 연작의 일부로, 라디오에서 몇 초의 침묵조차 큰 실수로 여겨지는 이유를 질문한다(이 질문은 김성환의 친구이자 음악가인 권병준이 제기한 것이다).

〈표해록〉의 다음 장을 준비하며 김성환과 마이클 디그레고리오는 한국 궁중악 연구에 참여하고 있다. 궁중악과 판소리는 전혀 다른 형식이다. 전자는 궁궐을 위해 만들어졌고 후자는 대중을 위해 만들어졌다. 장단이라는 단어는 빠르고 느림이 아니라 길고 짧음을 의미하며, 판소리와 한국 궁중악의 각기 다른 박자 체계를 설명하는 데 사용된다. 장단에서 리듬은 그것을 만드는 데 사용된 악기의 이름을 따 명명된다. 디그레고리오의 설명에 따르면 판소리에서는 리듬이 "오로지 음성과 북으로만" 표현되며, 분위기와 인물에 따라 서로 다른 리듬을 사용한다. 판소리의 음성은 거의 록에 가까운 질감으로 거칠고, 그 표현에는 "새소리 같은 음향 효과 요소도 포함되어 있어 마치 영화 속 폴리Foley 같은 느낌을 준다."[22] 반면,

22 필자의 미출간 텍스트에 대한 데이비드 마이클 디그레고리오의 언급, 2024년 5월 7일.

궁중악에서 선율은 음성이 아닌 다채로운 관악기, 타악기, 현악기를 사용해 연주되며 즉흥 연주를 포함한 패턴과 선법mode을 따라 연주된다.

과거 합창단에 속해 있었던 디그레고리오는 한국 전통 음악을 가스펠, 즉 성가와 관련지어 생각하며, 배치와 공명 공간에 초점을 맞춘다. 그가 속한 합창단은 아프리카계 미국인의 영가와 클래식 가스펠을 공연했으며, 디그레고리오는 목청껏 노래하다가 허밍으로 전환하거나 단어나 자음의 끝을 발성으로 연장하는 연습으로 노래 실력을 연마했다. 마찬가지로 판소리에서도 '길게 늘이는' 소리가 있다. 디그레고리오는 한국 궁중 음악의 선율을 이렇게 말한다. "내가 받은 음악 교육의 관점에서 보면 이것은 일종의 속임수라고 할 수 있다. 더 깊은 무언가를 감추기 위한 연막처럼 느껴진다." 그는 한국 궁중 음악을 모방하려고 노력하면서 자신이 "선율의 흐름과 거기에서 생겨나는 질감"을 지나치게 중시하고 있었으며, 그것이 자신의 음악적 이해에 크게 기반하고 있었음을 깨닫는다. "이를테면 나는 메트로놈과 (어느 정도는 수학적인) 대위법, 바흐의 푸가 같은 것을 생각하고 있었다."

2024년 12월에 서울시립미술관에서 개막하는 전시 〈표해록〉의 다음 장은 리듬과 밀접하게 관련하고, 여기에는 리듬과 장단이라는 두 가지 종류가 있다. 나는 리듬을 박자로, 장단을 디그레고리오가 인생의 상당 부분을 할애해 연구하고 있는 운율 체계, 즉 박자 밖에서 발생하지만 리듬에 필수적인 망설임을 포함하는 운율 체계로 이해한다. 이를 영어로 설명할 경우 이분법적으로 나눌 위험이 있는 반면, 한국어로는 그렇지 않다. "음악적 지식에 대한 이해의 문제라기보다는 김성환이 격자와 대각선으로 자신의 생각을 표현해 낸 또 하나의 예라고 생각한다"라고

박가희 큐레이터는 말한다. 김성환의 격자 사용은 특히 〈1896-1907의 가르침 Lessons of 1896–1907〉에서 잘 드러나는데, 2018년 시작된 이 웹페이지에는 다양한 이미지, 문서, 인용문, 클립이 모여 있으며, 이들 모두 한인 이주 및 더 넓은 예술적 관심사에 관련한 김성환의 연구와 연결된다.[23] 기존의 11개 가르침에서 자료는 격자와 같은 구성 내에서 느슨한 주제별 무리 덩어리로 배열된다. 예를 들어, 〈가르침 3 Lesson three〉(그림26)에서 김성환은 아네스 바르다Agnès Varda 영화 〈방랑자Sans toit ni loi〉(1985)의 클립을 자신의 광범위한 연구 요소와 통합한다. 이 무리 덩어리의 제목인 "약한 주변부weaker marginal; sans toit ni loi"(법도 질서도 없이)는 일부 바르다의 영화에서 빌려왔음에도, 박가희 큐레이터가 지적하듯 후자는 어쩐지 유리되어 있고, 이는 마치 격자에서 벗어나 리듬을 완성하는 사람 같다.

　　박가희 큐레이터는 〈1896-1907의 가르침〉을 서울시립미술관 전시에서 선보이기 위해 김성환과 함께 작업하던 중에 김성환의 메모를 구체시concrete poetry의 한 형태로 보게 되었다. 그중 한 메모는 격자의 연속에 어떻게 이야기를 위한 공간을 마련하는지를 다루는데, "김성환의 작품과 페이지 전체를 새로운 이야기를 위해 공간을 만드는 격자로, 그리고 새로운 이야기를 격자에서 나오는 대각선으로 이해할 수 있음을 깨달았다"라고 말하며 박가희 큐레이터는 이어 이렇게 설명한다.

23　작가의 웹사이트 참고. https://sunghwankim.org/　　study/main.html (마지막 접속일: 2024년 11월6일).

전시에는 궁중 무용가 김천흥 선생이 발로 춤 동작을 가르치는 영상이
있다. 김성환은 영상을 김천흥 선생이 발동작을 설명하는 말과 함께
보여준다. 가령 "오른쪽으로 한 걸음, 왼쪽으로 두 걸음" 같은 것이다. 종이에
적힌 이 말들을 보자마자 영상에 나오는 춤의 대형을 곧바로 이해할 수
있었다. 이처럼 적힌 말들을 보고 나니 김천흥 선생의 발춤을 포함한 작품
전체가 하나의 공식, 즉 이야기가 될 수 있음을 이해하게 되었다. 그리하여
격자와 대각선은 나에게 리듬과 장단으로 다가온다.

김성환의 작품은 리듬적인 면에서든 시각적인 면에서든 격자에서 벗어나는
경우가 많다. 이는 작가가 누군가의 시간 감각과 어긋나는, 어쩌면 인간의
시간에조차 맞지 않을 수 있는 다른 리듬에 주목하기 때문이다. 책 『김성환:
말 아님 노래』에서 김성환은 사람들이 "다른 대륙의 시간적 흐름을 무시한 채
자신들의 시간 흐름대로" 타인을 보는 경향이 있음을 지적한다. 땅과 물의
리듬에 동조하는 것을 공동의 실천으로 보는 선주민적 사상에 착안하여
김성환은 질문한다. '누가 천둥을 배우고 노래할 시간이 있는가?' 음악, 즉
다른 리듬에 조율하는 일은 (인류로서) 자신의 시간 흐름과 다른 무언가를
인지하고 이해하는 데로 나아가는 중요한 통로가 된다.[24] 인접한 실타래와 여러
시간 흐름 혹은 리듬을 충격적인 공존 속에 결합함으로써, 김성환의 작업은
알렉시스 폴린 검스Alexis Pauline Gumbs가 묘사한 해양 동물처럼, "나무의 지하

24 김성환, 「〈템퍼 클레이〉에 대하여」 중, 앞의 책, 174쪽.

통신, 민들레의 회복 탄력성, 반응성 균사체 네트워크"처럼 작동한다. 이들은 "우리에게 종 내부와 종을 넘어 서로 다른 방식으로 관계 맺도록 영감을 줄 수 있다."[25]

25 Alexis Pauline Gumbs, *Undrowned: Black Feminist Lessons from Marine Animals*, Edinburgh: AK Press, 2020, p. 9: [국역본] 알렉시스 폴린 검스, 『떠오르는 숨―해양 포유류의 흑인 페미니즘 수업』, 김보영 옮김(접촉면, 2024).

드라마

김성환의 작품은 빛을 담아내는 정교하면서도 늘 가변적인 설치 장치 속에서 빛의 부재 또는 현존으로 드라마틱한 효과를 자아내는 경우가 많다. 공간이 어두워지거나 밝아짐에 따라 관객은 그 안을 지나게 된다. 반아베 미술관에 설치한 〈표해록〉의 첫 두 장을 예시로 들 수 있다. 미술관 중앙 전시장으로 들어와 역순으로 접근하는 관객에게 두 번째 장에서 첫 번째 장으로의 이동, 즉 〈By Mary Jo Freshley 프레실리에 의(依)해〉에서 〈머리는 머리의 부분〉으로의 전환은 갑작스러운 어둠으로 표시된다. 밝게 빛나는 방에서 반쯤 어둑한 다른 방으로 넘어가는 것이다. 〈By Mary Jo Freshley 프레실리에 의(依)해〉의 영상은 밝은 환경에서 상영되지만, 사운드는 다소 떨어진 곳에 위치한 스피커에서 나온다. 작은 모니터를 선명하게 보려면 주로 한국어로 된 내레이션의 명확한 청취 경험을 포기하고 자막에 의존하는 수밖에 없다. 다음 방에서는 〈머리는 머리의 부분〉이 어둡게 조성된 공간 속 대형 스크린으로 상영된다. 스크린에서 나오는 빛이 공간의 [거의] 유일한 광원이며, 이 때문에 방 안에 배치된 조각과 설치 이미지들은 거의 조명을 받지 못한다. 그 결과, 관객은 손 글씨로 작성된 제목이나 다른 세부사항을 쉬이 읽거나 식별할 수 없다.

　김성환의 영화 환경에서 관객은 종종 어둠에 둘러싸여 그림자 속에서 작품을 인식하게 된다. 보통 옆방에서 새어 들어오거나 영상 프로젝션이 투사하는 빛이 유일한 광원이며, 후자의 경우 스크린의 높이와 크기에 따라 빛의 강도가 달라진다. 반아베 미술관에서는 스크린을 우연히 떠받치고 있는 듯 보이는 미니어처 금속 미로(〈강냉이 그리고 뇌 씻기〉)부터 모니터를 감싸는 밝은 녹색 배경의 받침대 (〈By Mary Jo Freshley 프레실리에 의(依)해〉), 거대한 시위 표지처럼 높이 들린

지지대에 장착된 스크린(〈진흙 개기〉)에 이르기까지 다양한 영상 지원 장치가
사용되었다. 여타 설치의 경우 부수적인 작품이 빛을 생성했다. 예를 들어 〈강냉이
그리고 뇌 씻기〉에서는 문턱 위로 분홍빛이 감돌고 있으며, 김성환의 아티스트 북
『기-다 릴께Ki-da Rilke』(2011) 중 몸집만 한 페이지들이 연극적인 분위기 속에서
전구 조명으로 밝혀졌다.

　　김성환은 설치 환경뿐만 아니라 자신의 영화에서도 빛과 반사를 활용한다.
〈By Mary Jo Freshley 프레실리에 의(依)해〉 속 햇빛의 반짝임 때문에 영상 내내
일정한 간격으로 카메라를 앞에 등장하는 소품이 잘 보이지 않을 때가 있고,
어둠의 전반적인 부재는 백색이 강조되는 이유를 질문케 한다. 이처럼 김성환은
빛과 그림자를 활용하는데, 그 전조를 영상으로 기록된 조나스의 초기 퍼포먼스 중
〈유리 퍼즐Glass Puzzle〉(1973)에서 찾아볼 수 있다. 작품 속 조나스와 로이스 레인
Lois Lane은 카메라 앞에 나란히 선 채 동기화된 움직임으로 서로를 거울처럼
비춘다. 이들은 거울에 비친 자신의 모습을 확인하는 등 전통문화 및 대중문화에서
전형이라고 여겨지는 여성적 몸짓과 자세를 수행한다. 그러나 퍼포먼스 전반에 걸쳐
빛과 그림자의 미묘한 변화, 중첩, 층위layerings 및 기타 시각적 왜곡이 거울에 비친
이미지를 흐릿하게 하거나 부분적으로 지우고, 빛은 작품에 경계처럼 유동하는
조각적 특성을 부여한다.

　　빛과 어둠을 다루는 김성환의 접근법은 그 개념적 원천을 존 해밀턴의 저서
『어둠에의 간청Soliciting Darkness』(2003)에 둔다. 해당 책의 스캔본 중 일부 페이지가
김성환의 웹사이트에 업로드되어 있다. 해밀턴은 저명한 고대 그리스 서정시인
핀다로스Pindar(기원전 518-438년)의 난해함을 언급하며 그의 '어둠'을 밝히고자

하는 종래의 시도에 저항해야 한다고 제안한다. 해밀턴에게서 어둠은 독자나
관객의 자만심에 대한 해독제이다. "자만하는 사람은 자신의 우월함을 스스로
확신하고, 현재의 자아상이 실은 그저 태양 빛의 결과일 뿐임에도 … 자신의
탁월함을 증명한다고 믿기 때문에 반드시 조롱받게 된다."[1] 해밀턴은 "자만이
부주의 속에서 번성한다"라고 지적하며, 모두가 자신이 사물을 보는 방식을 너무
신뢰하지 말아야 한다고 강조한다. "부정성을 회피하면서, 자만하는 주체는
급진적인 타자성, 즉 나–아닌 것the not-me 또한 외면하게 된다."[2]

　　김성환은 관객이 덜 조명된 이야기들에 가까이 다가가도록 초대하지만, 정작
그의 작품은 모든 것을 명확히 밝히려 하지 않는다. 외려 어떤 것들은 반드시
그림자 속에 남아 있어야 한다는 전제 위에 세워진 것처럼 보인다. 이야기가
전달되는 방식의 불투명도와 관객의 사전 지식 및 지리적, 정치적, 사회적 위치에
따라 작품의 해독 가능성이 달라진다.[3] 김성환은 설치에 방대한 양의 텍스트와
정보를 포함하지만, 작품의 사실적 측면을 이해하는 데 필요한 구절은 읽을 수
없는 경우가 태반이다. 마침내 닿을 듯한 순간마다 의미가 자취를 감추는 듯한

1　　J. T. Hamilton, *Complacency: Classics and Its Displacement in Higher Education*, Chicago: University of Chicago Press, 2022, p.6.

2　　위의 책, p. 10.

3　　"자아의 불투명성은 타자에게는 극복할 수 없는 것이며, 따라서 타자가 자신에게 아무리 불투명해 보일지라도 … 이는 항상 타자를 자신이 경험하는 투명성으로 환원하는 문제가 된다." ' Édouard Glissant, *Poetics of Relation* (1990, trans. Betsy Wing), Ann Arbor: University of Michigan Press, 2010, p. 49. "이 맥락에서 시각이 '지속되는' 망막적 인상(비록 그것이 잠시 동안만 지속된다 하더라도)으로 개념화되는 것은 우연이 아니다. 아카이브는 인간의 시각을 확장하고 보완할 것이다." Malakai Greiner, 'Voids of Understanding: Opacity, Black Life, and Abstraction in "What Remains"', Walker Art Center online magazine, 26 February 2019. https://walkerart.org/magazine/opacity-black-life-abstraction-will-rawls-claudia-rankine-what-remains(마지막 접속일: 2024년 10월 22일).

느낌을 준다. 이 같은 후퇴하는 방식은 관객이 자신의 감각적 경험을 견뎌내라는 요청이다. 이는 빛과 리듬의 주파수로서, 표준적인 이해 가능성이라는 관행을 교란하는 셀로니어스 몽크Thelonious Monk의 음악에서 프레드 모튼Fred Moten이 깨달은 바와 유사하다. "와우! 땅거미가 질 무렵 예술 작품을 바라본다는 것, 총체에 대한 그 지속적인 교란과 연기deferral. 몽크가 연주하고, 수도승들이 연주하고, 나는 내 빛이 어떻게 굴절되는지를 생각한다."[4]

김성환은 설치 작업에서 항상 일부 공간을 남겨 두어 시야가 명확하고 방해받지 않도록 배치하지만, 관객이 그것을 놓치는 일이 잦다고 김선정은 말한다. "김성환은 사물을 직접적으로 말하지는 않아도 관객이 사물을 읽거나 볼 방법에 대한 단서, 다시 말해 작품을 다룰 열쇠를 제공한다. '타자'에 대한 진정한 인식을 볼 수 있는 대목이다." 이 진정한 인식인즉, 같은 이야기일지라도 경험, 문화, 언어적 지식, 신체적 반응에 따라 개인은 각기 다른 접근법을 취할 수 있다는 사실을 아는 것이다. 마찬가지로 라리사 해리스도 전시 《사령 고지의… 부터》를 위해 김성환이 진행한 연구의 규모를 강조한다. 일상의 의무와 산만한 환경 가운데 김성환의 전시를 관람한 평범한 관객은 제시된 정보를 최대한 종합해 보려 노력할 수도 있고, 이해해 보려 애쓴 스스로에게 연민을 가질 수도 있다. 결국 김성환이 비디오 〈사령 고지의… 부터〉에서 언급한 것처럼, 진실이 항상 중요한 것은 아니다. 최장현의 관찰에 따르면 김성환은 "관객이 자신의 몸으로 이해하거나 처리하는 방식을 매우

4 Fred Moten, 'Blue Vespers', in *Blue Black*, exh. cat., curated by Glenn Ligon, St. Louis, Pulitzer Arts Foundation, 2017, p.235. "푸른색은 주체 이전에 나타났다 사라진다. 흐릿함도 주체 이전에 나타났다 사라진다. … 우리는 이 안에 있다, 이 경계 안에. 우리는 푸르다." 위의 책, 237쪽.

잘 알고 있다." 예를 들어 최장현은 〈사령 고지의… 부터〉의 중심 이야기인
여배우와 한국 대통령의 불륜 스캔들을 어머니한테서 들은 적이 있고, 이 사실은
최장현의 작품 경험과 긴밀히 얽힌다. 이러한 전기적, 개인적 측면이 최장현이
작품에 접근하는 데, 그리고 작품을 경험하는 데 영향을 미쳤다. 비슷한 맥락에서
최장현은 2022년 부산비엔날레에서 선보인 〈머리는 머리의 부분〉이 "특별한
공명"을 불러일으켰다고 설명한다. 관객은 아무런 사전 준비 없이도 작품을 이해할
수 있었다.

　언어는 다양한 관객이 김성환의 작품에 접근하는 방식에서 중요한 역할을
한다. 이를 잘 보여주는 예가 〈머리는 머리의 부분〉에 포함된 1941년 『라이프』지
기사이다. 기사 속 간결한 문구 "일본의 국가 침공Japanese assaults on their nation"은
하와이어, 영어, 한국어로 번역될 때 각각 다른 의미를 만들어낸다. 더 정확하게
말하면, 독자의 출생지나 삶의 경험, 언어 지식에 따라 다르게 해석될 가능성이
높다. 김성환은 이를 다음과 같이 설명한다.

　　영자 기사의 필자는 1941년 진주만 공격 당시 하와이가 미국 영토라는
　　사실에 독자들이 동의하리라 전제한다. 하지만 하와이는 점령된 영토이며,
　　따라서 같은 문구일지라도 하와이어로 번역되는 경우 앞선 전제에 비판적
　　거리를 유지할 것이다. 과거 일본에게 식민 지배를 당한 한국의 말에서는
　　'일본의 침공'에 의한 피해자성이 강조될 터이지만, [한국어 안에서만은]
　　하와이어가 담고 있는 비판적 거리를 알아차리지는 못할 것이다.[5]

김성환의 작품은 번역, 차폐 및 가짜 파사드faux façades로 가득 차 있으며, 이는
종종 다중 언어로 구성되지만, 관객이 그 모든 언어를 완벽하게 이해하는 일은
거의 드물다. 불명료성은 작품 경험의 중요한 부분이 되며, 작품 속 이야기와
관련하여 관객의 위치를 알려준다. 김성환의 독특한 언어 사용은 또한
모호함과 혼란의 여지를 남긴다. 김성환의 언어는 스스로 주도한 이조移調
프로젝트를 통해 갈고닦은 것이다. 예를 들어, 김성환은 프라하 태생의 시인
라이너 마리아 릴케Rainer Maria Rilke의 시에 글과 이미지로 응답하며 『기-다
릴케』라는 책을 만들었으며, 칠레 작가 로베르토 볼라뇨Roberto Bolaño의
작품에도 마찬가지로 응답한 바 있다. 그 결과, 김성환의 언어는 온전히
김성환만의 것이며, 시인 특유의 언어적 접근 방식만큼이나 태양빛의 효과에도
의존하고 있다. 〈말 아님 노래〉에서 김성환은 대화를 시작할 때마다 "내
생각에는 그런 것 같아I think, yes"라고 말하는 일본인 친구의 습관에 대해 쓴다.
이는 일본어 동사 思える[오모에루]를 직역한 표현으로,[6] 김성환은 실수를
눈감아주고 관대하게 이해해야 하는지, 아니면 그러한 충동에 저항해야
하는지를 고심하려 본인이 관찰한 번역 오류를 꺼내 놓는다. 김성환은 이렇게
말한다. "저항하는 행위는 위기에 처한 이를 돕고자 하는 사람의 얼굴에 따귀를
날리는 것이다."[7] 번역이나 해석 과정에서의 실수는 그 내용이 반드시 당신을
위한 것은 아닐 수 있음을 승인하는 행위가 된다. 김성환은 〈강냉이 그리고

5 김성환, 「김성환 프로젝트 스테이트먼트: 6 김성환, 「말 아님 노래」, 앞의 책, 36쪽.
〈머리는 머리의 부분〉」, 앞의 리플릿. 7 위의 책, 46쪽.

뇌 씻기〉의 교훈적인 텍스트를 논의하면서 이렇게 묻는다. "애도의 대상이 이미
사라진 채 특정한 맥락도 없이 각기 다른 두 시기의 향수 행위가 한 장소에서
반복되는 것을 무어라 부를까? 그저 고개 돌리기일까?"[8] 박가희 큐레이터에게는
고개를 흔들거나 목을 돌리는 동작이 김성환의 영상에서 흔히 볼 수 있는
몸짓이면서 보는 이에게 유발되는 신체적 감각이기도 하다. 한국어를 영어로
정확히 번역할 수 없는 것처럼, 적어도 나 같은 영어 사용자에게는 김성환의
작품이 수수께끼로 남는다. 김성환의 작품은 고개를 돌려 다시금 작품을
바라보게 하는 열린 질문이다. 망설임이 텍스트나 매체에서 몸으로 옮겨진다.

　　번역은 공간에서도, 서로 다른 매체와 인접한 이야기 사이에서도 이루어진다.
반아베 미술관에서 〈머리는 머리의 부분〉은 〈By Mary Jo Freshley 프레실리에
의(依)해〉가 설치된 전시장에 맞닿아 있는 훨씬 넓은 전시장을 차지한다(그림3).
큰 스크린이 모퉁이에 비스듬히 놓여 있고, 작게 잘린 검은 카펫 조각들이 회색
바닥 위에 줄무늬를 형성한다. 이전 전시장의 밝은 초록색 대신 파란색이 강조된다.
음의 공간으로 부풀어 오른 은색의 오목한 조각 두 개가 그림자를 드리운다. 〈구
형태의 일각 (오므린 손가락)Tip of a spherical form (cupped fingers)〉(2021, 그림4)은 뒷벽
앞에, 〈구 형태의 일각 (귀)Tip of a spherical form (ear)〉(2021, 그림4)은 방 한가운데
서 있다. 사람 크기의 알루미늄과 스테인리스 강으로 만들어진 이 껍데기 같은
조각들은 약 200cm 높이에 70cm 너비로, 자체 지지대를 갖추고 있다. 고故
에이브러햄 '푸히파우' 아흐마드Abraham 'Puhipau' Ahmad(1937-2016)(그림31)는

8　　위의 책, 41-43쪽.

파트너 조앤 랜더Joan Lander와 작업한 경험을 바탕으로 말장난을 만들었고, 김성환이 이를 들은 것에서 조각이 시작되었다. 두 사람은 '땅의 눈'이라는 뜻의 하와이어 구절 '나 마카 오 카 아이나Nā Maka o ka 'Āina'라는 이름으로 다큐멘터리 영화 제작 및 독립 영상 제작 팀을 이룬 바 있다. 푸히파우는 이렇게 말하곤 했다. "그녀는 카메라를 들고 그[푸히파우]는 헤드폰을 쓴다. 나는 귀고 그녀는 눈이다." 김성환은 이 말을 몸을, 몸의 미학과 기능을 매개로 생각하는 그의 사고방식과 연결한다. 그렇게 만들어진 최종 조각들은 제목에서만 초기 영감을 간직하고 있을 뿐 형태적으로는 귀나 오므린 손가락을 거의 닮지 않았지만, 그럼에도 여전히 '무언가를 몸으로서 보기'라는 김성환의 발상을 표현한다. 드류 카후아이나 브로더릭은 자신이 협력 큐레이터로 참여한 바 있는 하와이 트리엔날레 2022의 작가 소개 글에 다음과 같이 쓰는데, "나 마카 오 카 아이나는 1970년대 하와이 군도 전역에서 확산된 사회 및 환경 정의 운동에서 탄생했으며, 오늘날까지 이어지고 있다."[9] 브로더릭과 산시아 미알라 시바 내시는 나 마카 오 카 아이나의 자료 보급에 깊이 관여해 왔다. 시바 내시는 다음과 같이 설명한다. "팀의 미편집 영상 테이프와 관련 전사본은 현재 디지털화 및 목록화 작업 중에 있으며, 호놀룰루에 기반을 둔 비영리 예술·문화 단체인 '푸우호누아 소사이어티Pu'uhonua Society'의 프로그램 '호오마우 나 마카 오 카 아이나Ho'omau Nā Maka o ka 'Āina'를 통해 하와이 군도

9 드류 카후아이나 브로더릭, 나 마카 오 카 아이나 작가 소개 글, 『하와이 트리엔날레 2022: 태평양의 세기—모아나누이아케아를 지키며 이어가다(Hawai'i Triennial 2022: Pacific Century— Ho'omau no Moananuiākea)』, 멜리사 치우(Melissa Chiu), 미와코 테즈카(Miwako Tezuka), 드류 카후아이나 브로더릭(편)(호놀룰루: 하와이 대학교 출판부, 2022), 106쪽.

전역에서 전시, 상영, 지역사회 토론 등의 형태로 공유되고 있다. 푸우호누아 소사이어티는 드류의 가족이 설립하여 직접 운영 중에 있다. 시바 내시는 이어서 말한다. "나는 해당 프로젝트에서 조앤 이모님Aunty Joan의 조수로서 보조역을 맡고 있으며, 드류와 함께 관련 전시 및 상영 프로그램 기획을 이끌고 있다."[10]

김성환은 푸히파우가 하와이-팔레스타인 혈통이라는 언급과 함께, "사람들이 조앤 랜더에게서 가장 먼저 알아차리는 것은 그녀가 백인 여성이라는 점이다"라고 말한다. 하지만 김성환의 작품에서 흔히 볼 수 있듯, 김성환은 그 형성 조건을 불안정하게 만드는 방식으로 정체성 문제를 다룬다. 김성환의 설명에 따르면, 두 사람을 상징하는 두 조각은 '특정한 문화나 의미'를 담고 있지 않으며, 다만 '기능' 또는 '어떤 것의 일부'를 나타낸다. 이는 몸이 어떻게 인식하고 행동하는지에 대한 김성환의 질문과 궤를 같이한다. 예컨대 연설하려면 몸을 일으켜야 하는 것처럼 왜 몸은 특정 자세를 전제하는지, 혹은 공동 작업에서처럼 왜 사람은 자신의 몸과 남의 몸을 하나로 합치고자 하는지를 묻는 것이다. 김성환은 '나 마카 오 카 아이나'를 다루는 두 사람의 작업을 염두하며 브로더릭과 시바 내시에게 이렇게 말했다고 회상한다. "당신은 하나의 몸을, 조앤 랜더의 몸을 통과한다. 사람이 당신을 연결해 준다. 당신은 언제고 영화를 볼 수 있지만, 더 깊은 감상을 제공하는 것은 바로 그 사람이다." 김성환은 덧붙여, 공간 속에 서 있는 수직적인 이미지를 조각으로 만들고 싶었다고 말한다. "나는 귀를 그렇게 생각했다 … 서 있는 무언가로서.

10 산시아 미알라 시바 내시, 씨f자에게 보낸 이메일, 2024년 12월 6일.

왜 무언가는 서 있는가? 왜 사람들은 눕지 않고 서 있는가? 왜 테릴리
케코올라니레이먼드와 테릴리 케코올라니레이먼드의 마이크는 연설하려고
서 있는가? 왜 바람이 부는데도 나무는 서 있는가?" 〈머리는 머리의 부분〉 중
바람에 날리는 케코올라니레이먼드의 머리카락을 흉내 내는 디그레고리오의
이미지가 화면에 나타난 직후, 푸에르테스는 하와이어로 묻는다. "사진 속
사람들은 왜 항상 나무 앞에 서 있는가?"

 김성환에게 하와이는 수직적인 이미지를 불러일으킨다. 김성환은 독립운동가
안창호와 관련된 일화를 떠올리는데, 안창호는 오아후섬에 있는 화산재 언덕
레아히Leʻahi(일명 다이아몬드 헤드)를 보고 깊이 감명받은 나머지 "태평양
한가운데 그렇게 서 있는 사람이 되고 싶다"라고 말했다고 한다. 안창호는 장차
유명한 한국계 미국인 배우가 될 첫 아들의 이름을 '안'필립'으로 짓게 되는데, 이는
'필히 일어서야 한다'는 뜻의 한자를 음차한 것이다. 김성환은 말한다. "재미있는
사실은, 산을 보면, 마치 습지가 바다에 이르듯 계곡은 강에 이르고, 하나의
수직적인 이야기가 펼쳐진다." 이 같은 수직적 구성에 대한 또 다른 영감은
카나카 마올리 예술가이자 시인, 음악가로서 브로더릭에게 대단히 중요한 존재인
이마이칼라니 칼라헬레·Ïmaikalani Kalāhele에게서 비롯한다. 이마이칼라니
칼라헬레의 시와 그림에는 와이키키에 끊임없이 지어지고 있는 고층 건물들의
수직적 이미지가 등장하며, 그 모퉁이를 따라 움직이는 희미한 인간의 형상 역시
그만큼 높게 묘사된다. 칼라헬레가 속한 공동체 내 대다수는 땅을 빼앗긴 후
일자리를 찾아 호놀룰루로 이주했다. 도시 풍경이 소용돌이치며 땅에 심어져 있는
그림이 표현하는 바와 같이, 칼라헬레는 '세계들의 조합' 속에서 자랐다. 드류

카후아이나 브로더릭과 산시아 미알라 시바 내시는 풀뿌리 영화 제작 프로젝트 '케카히 와히kekahi wahi'의 일환으로 칼라헬레의 삶과 유산을 기리는 단편 영화 〈호오울루 호우Hoʻoulu Hou〉(그림32)를 제작했다. 영화 속 칼라헬레는 이렇게 설명한다.

> 마카아이나나maka'āinana[땅을 돌보는 사람들]로서 … 알리이ali'i[하와이 군도의 전통 귀족]의 이야기가 아직도 우리 곁에 건재하고, 오로지 이 이야기만이 말해지는 것 같다. 아무도 알리이를 섬긴, 알리이가 지금의 위치에 오를 수 있도록 한 수많은 사람에 대해서는 이야기하지 않는다 … 우리는 지금 우리의 민족을 알리이가 아닌, 마카아이나나의 결과로 본다. 우리가 바로 그것을 가능케 했던 사람들이다.[11]

칼라헬레는 평범한 사람들의 요구를 대변하는 새로운 이야기를 퍼뜨려야 한다고 강조한다. 칼라헬레는 무언가를 담고 표현하는 실용적인 조각 매체로서 바구니 세공에 매료되었다(그림33). 같은 영화 속 칼라헬레는 다음과 같은 시를 공유한다.

> 해안은 선택의 여지가 없다
> 받아들이는 수밖에

11　〈호오울루 호우〉(2023년, 케카히 와히 감독) 중　　이마이칼라니 칼라헬레.

물결이 가져오는 모든 것을.
우리는 여기
소용돌이치는 강muliwai 속에 있다.
발상과 생각mana'o의
철학과 영성의
물결처럼
밀려오고 쓸려나가는
해안은 선택의 여지가 없다.
그러나 우리에게는 있다![12]

해안에 대한 이 사색은 김성환의 〈표해록〉과 맥락을 같이 하면서 해안에서
자신의 안락함을 인식하는 것이 곧 행동을 부르는 계기임을 강조한다.
김성환은 이 모든 서로 다른 함의를 설치 공간 안에서 동일한 이미지나 대상에
'이조시키고transposed', 그 함의들은 이후 마치 거울의 방처럼 매체들을
가로질러 유사하거나 전혀 다른 이미지에 굴절된다. 조각은 전시장 내부의
다른 요소들, 그러니까 영화뿐만 아니라 사진 신부를 연상케 하는 신원 불명
여성의 사진, 바람에 머리카락이 흩날리는 하와이 주권 운동가 테릴리

12 이마이칼라니 칼라헬레, 「접촉 지대(Contact
Zone)」, https://poets.org/poem/contact-zone
(마지막 접속일: 2024년 10월 7일). 본래 Drew
Kahu'āina Broderick, Marika Emi, Maile Meyer and
Josh Tengan (ed.), *Contact Zone 2014–2019* (Honolulu:
Pu'uhonua Society, Tropic Editions, 2021)에 게재되었다.

케코올라니레이먼드의 사진(인접한 전시장 속 디그레고리오의 초상화가
따라하고 있는 포즈), 기타를 연주하는 조지 헬름의 사진과 따로 떼어 해석할
수 없다. 해리스가 퀸즈 미술관에서의 설치 〈사령 고지의… 부터〉와 관련하여
언급한 것처럼, 김성환의 작품에서 "조각적 요소와 영화적 요소는 쉼 없이
대화를 나눈다."

　　구球 형태의 이 조각들은 소리와도 연계되어 공간에 소리를 반사한다. 이는
김성환이 '아주 큰 배'처럼 작용하는 큰 그릇 하나를 만들고자 한 자신의 바람을
축소한 형태로, 일종의 소리 공명실 역할을 한다. 이미지와 소리의 관계는 작가의
모든 설치 작업에서 핵심적이다. 이미지와 소리가 섞이고 흐려지며, 프레드 모튼의
말처럼 '요점'은 "흐릿함 그 자체 … 분명함, 무분별함, 피, 블루스, 멍이라는 현상"일
수도 있다.[13] 김성환의 작품이 적지 않은 경우 다양한 농도의 어둠 안에 놓이는
이유로, 시각 외 다른 감각에 의존하여 작품을 지각하게 되기도 한다. 예를 들어
지각은 작품의 음향 주파수에 조율하는 일이 될 수도 있다. 티나 캠트는 저서
『이미지를 청취하기Listening to Images』(2017)에서 이미지에 대한 반직관적이고
공감각적인 이미지 접근법, 즉 "우리 눈에 보이는 것 너머를 바라보고 사진이
기록하는 여타 정서적 주파수에 우리의 감각을 조율하는 실천"을 제안한다.[14]
보기watching라는 행위에는 가청 주파수가 있으며, 어둠 속 보기라면 더더욱
그렇고, 이는 디그레고리오의 음악을 들으면서 김성환의 작품을 보는 행위에

13　　F. Moten, 'Blue Vespers', 앞의 책, p. 244.

14　　T. M. Campt, *Listening to Images*, Durham, NC: Duke University Press, 2017, p.9.

영향을 준다고 믿는다. 디그레고리오의 음악은 김성환의 작품에 필수적인
부분이다.

시각적인 동시에 공감각적으로 인식되는 〈머리는 머리의 부분〉에서 사진은
사후 생명을 지닌 매체로서 갑자기 빛을 발한다. 역사학자 켈란 커리윌리엄스Kelann
Currie-Williams에게 이 사후 생명은

> 잊히지 않으려는 이미지의 결의로 이해할 수 있다. 단순히 시각적 형태만이
> 아니라 다중감각적multisensory 역능을 통해 우리의 기억 속에서 일종의
> '사후 생명'으로 지속해 살아가려는 이미지의 끈질긴 존재 방식이다. 더
> 나아가, 사진 이미지는 그 잔상과 함께 '감각적, 지각적, 기호적 요소들의
> 혼합체'이며 … 우리는 단순히 이미지의 지표성, 즉 흔적으로서의 지위를
> 다루는 것에 그칠 것이 아니라, 우리의 초점을 예리하게 하여 공감각적으로
> 인식되는 이미지의 감각에 몰입해야 한다.[15]

가령 신원 불명 여성의 사진은 영화 속 여러 '모델들'에 의해 정지 화면으로
혹은 움직이는 화면으로 반복된다. 전시 공간에서는 약간 비틀린 각도로
배치된 사진이 마치 여성이 자신의 기록을 바라보는 듯한 느낌을 자아낸다.
여성은 스크린에서 반사된 빛에 둘러싸여 있다. 그 주변에는 여성이 처한

15 Kelann Currie-Williams, 'Afterimages and *Photography*, vol.12, no.1, 2021, p. 124.
the Synaesthesia of Photography', *Philosophy of*

맥락을 암시하는 요소, 이를테면 큰 금속 오목 조각과 역사적 사진들이 있다. 모두 하와이 주권 운동가들을 언급하고 있다. 또한 신원 불명의 여성 주변에는 하와이라는 맥락에서 자신들을 발견한 한국 사진 신부들의 이야기도 자리하고 있다. 예상치 못한 인접성 가운데, 반쯤 어둑한 전시장 가운데, 이야기들은 달리 조명된다. 빛이 자기 만족에 가득 찬 눈부심으로 세부가 탈색되지 않는 그늘에서, 우리는 비로소 다른 방식으로 중요한 문제들을 조율할 수 있다.

〈표해록〉은 존 해밀턴이 말하는 전복적 의미에서 일종의 문헌학 프로젝트로
간주할 수 있다. 해밀턴에게서 "고전화하려는 시도가 전통 지식과
연속성이라는 성역을 수호하려는 시도라면, 문헌학적 실천은 불완전하고
불경한 것, 성전 밖에서 이루어지는 혁신이다."[1] 마찬가지로 김성환의 관심은
의미를 제자리에 고정하는 것이 아니라 '의미 형성'을 향한다. 김성환의 문헌학
프로젝트는 지식을 담고 있는 사물 및 사람의 이동으로 지식 체계의 자리가
바뀌는 것이 무엇을 의미하는지를 다룬다. 새로운 장소에서 혹은 한 몸에서
다른 몸으로 전달될 때 지식은 어떻게 보존되거나 변형되는가? 그의 웹사이트에
있는 해밀턴의 여러 인용문 중, '의도intent'라는 항목 아래 다음과 같은 구절이
있다. "몸의 문헌학자는 '위대한 것magis'을 다루는 지배자master와 달리, 아래를
받치고 있는 그 사사로운 것, 주변부적이고 곤란하고 외부적인 것에 헌신하며
돌봄, 봉사, 겸손에 전념하는 사역자minister를 자처한다."[2] 이 인용 자료는
신체적, 탈중심적 예술 실천 목적으로 삼으리라는 김성환의 선언처럼 읽힌다.

　　김성환은 〈표해록〉에서 자신의 이주 역사를 도려내고 한인 디아스포라의 다른
이야기들이 들어설 공간을 마련한다. 기록되지 못한 과거 한인 이주민의 삶에
헌신하는 작가는 그 동기가 "동시대의 글로벌 이주 담론"이 "과거에 이주한 이들을
재현하는" 데 현저히 근시안적이고 부족한 게 사실이라고 설명한다.[3] 더불어,
인접성에서 생긴 융합적 교차점을 조명하는 데 특화된 김성환의 작업은 한 이주민

1　　J. T. Hamilton, *Complacency*, 앞의 책, p. 54.
2　　J. T. Hamilton, *Philology of the Flesh*, 앞의 책, p. 40.
3　　김성환, 「김성환 프로젝트 스테이트먼트: 〈머리는 머리의 부분〉」, 앞의 리플릿.

집단을 다른 집단과 대립시켜 재현을 구조화하는 전형적인 이주 담론을 교정하는
데도 도움이 된다. 20세기 초 하와이를 거쳐 미국으로 건너온 미등록 한인 이주민
대다수가 농장 노동자였으며, 그 지역의 파업 중인 일본인 노동자를 대신하는
역할로 쓰였다는 것은 분명 사실이다. 김성환의 웹사이트 속 꼼꼼히 주석이 달린
연구들은, 예를 들어 하와이의 플랜테이션 농장주들이 노동자들의 집단화를
막으려고 특정 민족 출신의 노동자를 일정 수준 이상으로 고용하지 않았음을
보여준다. 그러나 이러한 분열과 적대에 지나치게 초점을 맞추는 것은 연대와
비주권적 공존의 이야기, 다시 말해 소외된 문화 사이에서 출현하는 관계의
유동성을 가리게 된다. 실제로 한국인과 일본인 노동자들은 모두 부당한 노동
조건에 맞서 파업을 벌였고, 결국 고용주의 인종차별적 논리를 무너뜨린 바 있다.
더 나아가, 김성환의 연구에 따르면 "하와이 현대 문화 활동가들에게서 드물지 않게
아시아계 계보를 추적할 수 있다."[4]

'이주민'이라는 용어로는 불충분할 때가 있다. 선택을 내포하기 때문인데,
실상은 많은 이주민이 선택권이라고 할 것을 거의 가지지 못한다. 1975년, 저술가인
존 버거John Berger와 사진작가 장 모르Jean Mohr는 공동으로 『제7의 인간: 유럽
이민 노동자들의 경험에 대한 기록A Seventh Man: A Book of Images and Words about the
Experience of Migrant Workers in Europe』을 출간했다. 책은 유럽 이주민의 삶을 기록한
사진에서 이야기를 발췌하고 정보를 수집해 이주민 삶의 물질적 환경과 내면적
경험을 이해하려 한다. 책은 특히 전후 재건 노력의 일환으로 서구 경제가 이주

4 위의 리플릿.

그림27

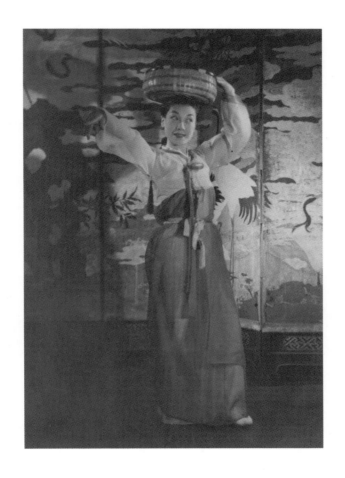

춤추는 배한라, 1950년대. 한라 함 댄스 컬렉션, 호놀룰루
하와이 대학교 마노아 캠퍼스 한국학센터

그림28

〈김천흥의 발움직임〉의 스틸, 1966년경, 흑백, 사운드, 6분. 로버트 가피어스 컬렉션,
워싱턴 대학교, 민족무용학 아카이브

그림29

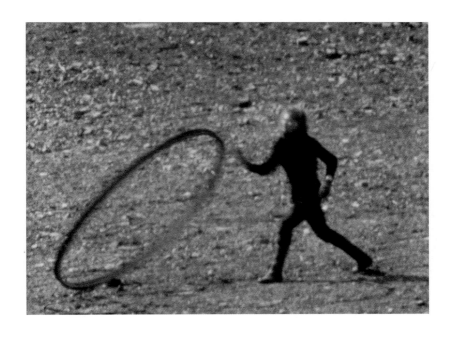

조앤 조나스, 〈송 딜레이〉의 스틸, 1973년, 16mm 필름, 흑백, 사운드, 18분.
© ARS, NY 및 DACS, 런던 2024년. 조앤 조나스 스튜디오 제공

그림30

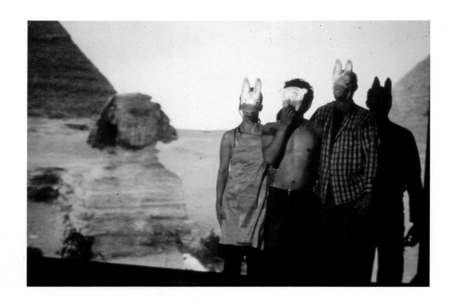

퍼포먼스 전경, 조앤 조나스, 〈모래 위의 선〉, 도쿠멘타11, 카셀, 독일, 2002년.
사진: 베르너 마슈만. © ARS, NY 및 DACS, 런던 2024년. 조앤 조나스 스튜디오 제공

그림31

빅토리아 키이스 및 제리 로치포드, 〈모래 섬 이야기〉, 1981년, 비디오, 컬러, 사운드, 28분,
저항 운동 중인 나 마카 오카 아니아의 푸히파우(1937–2016년).
빅토리아 키이스 프로덕션 및 울루울루 무빙 이미지 아카이브 제공

그림32

케카히 와히(산시아 미알라 시바 내시 및 드류 카후아이나 브로더릭), 〈호오울루 호우〉, 2023,
비디오, 17분. 작품 세부 정보: 이마이칼라니 칼라헬레, 〈파파 라우아 오 와케아Papa lāua o Wākea〉,
2017년, 캔버스에 아크릴, 76.2×152.4cm. 케카히 와히 제공

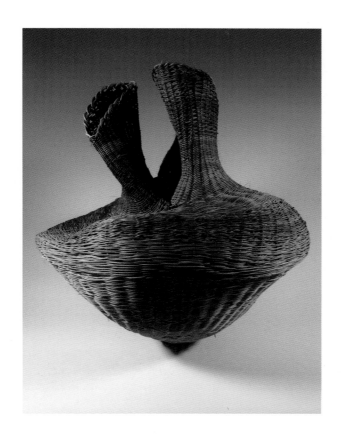

그림33

이마이칼라니 칼라헬레, 〈두 가지 희망〉, 1989년, 갈대, 전선, 머리카락, 18×18×24cm.
사진: 마리온 카도라. 호놀룰루 하와이 대학교 아트 갤러리, 존 영 미술관 제공

그림34

김성환이 조각한 훌라 키이 코레아(코리아). '쿠무 훌라' 아울리이 미첼,
할라우 오 카히와히와 및 할라우 오 모아나우이카키와 제공

노동에 의존하고 있다는 점을 조명하는 한편, 그러한 국가들에서 이주민의 삶과 감정을 무시하거나 심지어 공개적으로 경멸하며 정치적 반이주 담론을 부추기는 현실을 탐구한다.[5] 아카이브 사진 및 다큐멘터리 사진에서 소환한, 침묵을 강요당한 이주 이야기에 대한 두 저자의 관심은 김성환이 〈By Mary Jo Freshley 프레실리에 의(依)해〉에서 미등록 한인 노동자의 아카이브 사진을 대하는 문헌학적 세심함과 유사하다. 이 사진은 그러한 이주민의 존재를 증명하는 드문 다큐멘터리적 자취로, 특정 역사들이 얽매이는 체계적인 삭제 논리에서 예외적인 사례로 간주된다. 여기서 말하는 삭제는 보다 교묘한 방식으로 이루어지며, 기록 자료를 지식 체계 내에서 도려내는 과정을 거친다. 그리고 이러한 과정에서 노동자는 역사의 고정된 한 범주이자 하찮은 사실로 자리매김된다. 김성환은 이 지배적인 아카이브 논리에 맞서 아카이브 열람 카드에 부여된 용어들을 하와이어와 한국어로 번역하며 이를 교란한다. 그 결과, 노동자는 시공간 속에 고정되거나 단순히 읽혀지는 존재가 아니라, 카메라의 시선이 부드럽게 안착하여 그를 지켜보는 듯한 모습으로 남는다.

　　김성환이 설명하듯, 1884년부터 1910년 사이에 도착한 많은 한인 이주민과 그 자손은 "1952년 맥캐런월터 법McCarran-Walter Act이 시행될 때까지 미등록 상태로 있었으며, 동양인 이민 금지령(1917-65년, 중국인의 경우 1882년에 시작) 아래

5　　John Berger and Jean Mohr, *A Seventh Man*, London: Verso, 2010, p.8. 2010년판 서문에서 버거와 모르는 이 책이 글로벌 사우스에서는 성공을 거두었고 서구에서는 정치적 팸플릿으로 취급되었다고 지적한다: [국역본] 존 버거, 『제7의 인간―유럽 이민노동자들의 경험에 대한 기록』, 차미례 옮김, 장 모르 사진(눈빛, 2004).

살았다." 김성환은 이 같은 누락이 "미국 내 한 소외 집단이 다른 소외 집단과의
관계에서 자신을 인식하는 방식을 계속해서 왜곡한다"라고 생각하는 듯하다.[6]
1965년 이후의 한인 이주민은 미국 흑인이 직면한 인종적 부조리에 무관심한
경우가 많았는데, 이는 자신들의 시민권 및 재산권 문제에 깊이 골몰해 있었기
때문이라 사료된다.[7] 이렇듯 깊이 뿌리 박힌 경험들은 역사적 긴장 관계를
부분적으로 설명한다. 한 예로 김성환은 잘 알려지지 않은 사실은 언급한다. 바로
"1992년 로스앤젤레스 폭동으로 발생한 총 10억 달러 상당의 재산 피해 중
한국인이 소유한 재산의 피해가 약 4억 달러로 추산된다"는 점이다.[8] 피해의
대부분은 인종 자본주의라는 동일한 조건 아래에서 발생된 것임에도, 어떠한
형태로도 보상받지 못했다.

　　김성환은 〈굴레, 사랑 전(前)〉(2017, 그림25) 프로젝트에서 아프리카계
미국인과 한국계 미국인이라는 두 정체성 사이의 관계를 고려하며, 미국의
역사적인 반反동양계 법안에서부터 1992년 로스앤젤레스 폭동을 거쳐 현재에
이르는 계보를 추적한다. 작품은 부분적으로 '흑인의 생명도 소중하다Black Lives
Matter' 운동이 활발하던 시기에 성인이 된 김성환의 조카 윤진이 한국계

6　　김성환, 「김성환 프로젝트 스테이트먼트: 〈머리는 머리의 부분〉」, 앞의 리플릿..
7　　초기 한인 이민자 중 일부는 기독교를 공부하기 위해 미국에 왔고, 동부의 명문 학교에서 공부했다. 이들이 체계적 인종 차별을 인식하지 못하거나 그에 무관심으로 일관한 것은 기독교와 함께 들어온 근대적 사상, 그리고 유교적 군주제에서 공화국으로 전환 중이던 본국의 한인들을 돕는 일에 초점이 맞춰져 있었던 것과 관련이 있을 수 있다. 김성환과 조앤 조나스의 대담, 예술·문화·기술 프로그램, MIT 건축학부, 2018년 12월 3일, https://act.mit.edu/event/joan-jonas-and-sung-hwan-kim-in-conversation/(마지막 접속일: 2024년 5월 2일).
8　　김성환, 「김성환 프로젝트 스테이트먼트: 〈머리는 머리의 부분〉」, 앞의 리플릿..

미국인으로서 겪은 소외, 정체성과 관련하여 경험한 어려움에서 출발한다. 작품은 오늘날 미국 청년들이 일상적인 인종 차별과 대중매체 속 재현의 미비를 경험하면서 느끼는 우울, 불안, 분노를 다룬다. 김성환은 이 영화를 서로 만난 적 없는 두 사람 간의 사랑 이야기라고 묘사하는데, 영화에는 김성환의 조카와 더불어 작가 타네히시 코츠Ta-Nehisi Coates의 아들인 사모리 코츠Samori Coates가 출연한다(타네히시 코츠의 2015년 책 『세상과 나 사이Between the World and Me』는 아들을 향한 편지 형식으로 쓰인 것으로 유명하다). 이외에도 영화 중반부에는 예술가 크리스천 냠페타Christian Nyampeta가 등장한다. 그는 보이지 않는 인물의 연출 지시에 따라 부드러운 천으로 둘러싸이거나 슬라이드 필름 아래에 놓인 모습으로 나타난다. 〈굴레, 사랑 전(前)〉은 제57회 베니스 비엔날레에서 개봉된 이후 2018년 베를린 데아아데갤러리daadgalerie에서 열린 김성환 개인전《누군들 폭력을 꿈꿔보지 않았겠나And who has not dreamed of violence》의 일환으로 상영되었다.[9] 이 전시 제목은 제임스 볼드윈James Baldwin의 1961년 에세이 「아아, 불쌍한 리처드Alas, Poor Richard」에서 인용한 것으로, 이는 리처드 라이트Richard Wright의 유산 및 볼드윈과 과거 세대 사이 거리감을 반영한 글이다.[10] 라이트와 달리 볼드윈은 개인의 영웅적 행위나 폭력적 분출보다는 더 큰 시스템에 주목하여 미국이라는 국가가 어떻게 폭력의 꿈을 길러냈는지를 고민하고자 했다.

9 'And who has not dreamed of violence', daadgalerie, Berlin, 27 January–25 February 2018, 전시 기록은 다음 주소에서 확인할 수 있다. https://www.berliner-kuenstlerprogramm.de/en/events/and-who-has-not-dreamed-of-violence/(마지막 접속일: 2024년 7월 29일..

10 James Baldwin, 'Alas, Poor Richard', *Nobody Knows My Name: More Notes of a Native Son*, Cleveland: Dial Press, 1961, pp.604–21.

반아베 미술관에서는 볼드윈의 말이 콜라주 연작 〈밤의 기스Night Crazing〉
(2022)와 나란히 전시되는데, 이 작품은 냉전 정치가 한국에 남긴 폭력적 여파와
그 여파가 "그곳 거주민들의 집단 심리에 미친 영향"을 탐구한다.[11]

체계적인 폭력과 강요된 분열이라는 배경 속에서, 개인이 타자와의 관계에서
자신을 어떻게 인식하는지에 대한, 즉 '개체화individuation'에 대한 김성환의
접근법은 집단적 자아에 대한 복잡한 이미지로 나아간다. 이 집단에는 김성환
자신을 비롯해, 김성환이 연구하는 사람들, 김성환과 협업하는 사람들이 포함된다.
개인은 김성환의 작품을 통해, 소설가 앨리스 워커Alice Walker가 환기시키듯이,
"모든 존재의 사원temple"인 친숙한 존재들을 만나게 되는 듯이 보인다.[12] 이론가
에이버리 고든Avery Gordon은 '복잡성'이 동시대의 가장 중요한 이론적 진술이라고
언급한다.[13] 이러한 복잡성을 섬세하고 미묘하게 구현한 **빙의**haunting이라는 고든의
개념은 "집이 낯설게 느껴지고, 세계를 인식하는 방향감각을 잃고, 이미 끝났다고
여겨지는 일이 되살아나고, 우리가 놓치고 있던 것이 시야에 들어오는 그
독특하면서도 감수성이 풍부한 순간"을 묘사하는 데 도움을 준다.[14] 김성환은 역시

11 김성환, 율란데 졸라 졸리 반데어 하이더가
《오른손 근육과 지붕의 보호로》에서 인용. 김성환이
《밤의 기스》(바라캇 컨템포러리, 2022) 전시를 위해
최장현이 쓰고 있던 글 「《밤의 기스》: 보이지 않는
것들을 위한 노래」를 감수(피드백)하고자 보낸
편지에서. 페이지 없음.

12 앨리스 워커는 다양한 시간대에 걸쳐 여러
주인공의 서사를 직조하고, 사물과 종의 상호연결성에
더불어 내면적 자아, 즉 친숙한 존재들이 서로

연결되어 있다는 사실을 인식하며 성 역할에 의문을
제기한다. 그녀는 형식을 통해, 특히 아프리카계
미국인들 사이에서 흑인 정체성과 관련된 역사가
어떻게 구성되는지를 질문한다. A. Walker, *The Temple
of My Familiar*, London: The Women's Press, 1989.

13 Avery Gordon, *Ghostly Matters: Haunting and
the Sociological Imagination*, Minneapolis: University
of Minnesota Press, 2008, p.3.

14 위의 책, xvi쪽.

이러한 맹점, 즉 더는 존재하지 않지만 여전히 공명하는 것에 끌린다. 모턴이 말하는 "유령 음표의 음악적 형상"에.[15] 한국 문학에서 말하는 '말로 표현할 수 없는', 즉 '불가형언'이라는 주제에 주의를 기울임으로써 김성환은 한 소수자의 이야기가 어떻게 "다른 형태의 몸이 가진 미묘한 차이"를 휩쓸어버릴 수도 있는지를 발굴한다.[16]

예를 들면 김성환의 지적처럼 하와이로 이주한 한인을 '역사화하는 작업'은 때로 "타민족, 즉 하와이 선주민인 카나카 마올리의 쇠퇴하는 운명을 망각하기도" 한다.[17] 반대로 〈표해록〉의 뼈대가 되는 연구와 다양한 구현 방식은 이러한 무관심 혹은 역사를 종족 민족주의 틀 안에서 분리하여 보는 경향, 그리고 역사적 깊이와 복잡한 얽힘을 간과하는 태도를 바로잡을 길을 제시한다. 김성환의 프로젝트는 한인 이주에 대한 초기 주제에서 출발해 하와이 선주민의 주권 개념, 가령 '알로하 아이나'를 포용하도록 확장된다. 하와이 선주민 사무국Office of Hawaiian Affairs에 따르면 '알로하 아이나'는 "우리 땅에 대한 사랑과 더 나아가 우리 조국에 대한 사랑, 즉 비록 빼앗겼지만 우리 마음속에 항상 남아 있는 주권 국가를 표현한다."[18] 1970년대에 미국의 포격 훈련장에서 카나카 마올리 시위를 벌이고, 이 기록이 〈머리는 머리의 부분〉에 사용된 바 있는 하우나니케이 트라스크는 1993년, 미국의 하와이 왕조 불법 전복 100주년 기념 행사에서 "우리는 미국인이 아니다"라고

15 F. Moten, 'Blue Vespers', op. cit., p.237. https://act.mit.edu/event/joan-jonas-and-sung-hw

16 김성환, 욜란데 졸라 졸리 반데어 헤이더가 《오른손 근육과 지붕의 보호로》에서 인용, 앞의 책..

17 김성환, 「김성환 프로젝트 스테이트먼트: 〈머리는 머리의 부분〉, 앞의 리플릿.

18 하와이 선주민 사무국, https://www.oha.org/aina/ (마지막 접속일: 2024년 11월 6일).

말하며 하와이 선주민 사무국과 미국인들에게 듣고 있냐고 물은 일화로 유명하다.[19] 그녀는 주권이 정부를 의미하며, 따라서 미국 식민주의로부터의 독립을 뜻한다고 강조한다. 그러나 동명의 서구 개념과 달리, 트라스크는 주권을 '알로하'의 가치, 즉 '아이나(땅)'와 환경 간 깊은 연대를 조성하는 하와이 철학과 삶의 방식에 뿌리를 두고 있는 것으로 설명한다. '알로하' 개념이 관광 산업으로 상품화되어 빈 껍데기뿐인 상표로 변질되었지만, 이러한 왜곡 너머 진정한 의미의 '알로하'가 있다. 우리가 서로 연결되어 있다면 그것은 우리가 모두를 풍요롭게 해주는 땅과 연결되어 있기 때문임을 가르쳐 주는, 보편적 친족이라는 심원한 개념으로서. 하와이 원로 마누라니 알룰리 메이어Manulani Aluli Meyer에 따르면, '알로하'라는 개념은 투명한 지혜로 치유와 성장을 장려하기에 기존 제도에 도전적이다.[20]

19 1993년 1월 17일, 호놀룰루 이올라니궁 오니파아 행사에서 트라스크가 한 연설. https://www. youtube.com/watch?v=RwWNigoZ5ro (마지막 접속일: 2024년 10월 4일). [영문 편집자(조시 텐간) 주] 하와이 왕조의 전복은 1893년 1월 17일에 발생했다. 부유한 미국 및 유럽 사업가로 구성된 집단이 미군의 지원 아래 하와이의 마지막 군주 릴리우오칼라니 여왕 (Queen Liliʻuokalani)을 강제로 폐위시킨 것이다. 경제적·정치적 이익을 좇아 추진된 이 불법 행위는 결국 임시 정부의 수립으로 이어졌으며, 1898년 하와이가 미국에 합병되는 길을 열었다. 하와이 토착민과 왕조에 충성하던 비토착 시민들이 강력하게 반대했음에도 합병은 강행되었다. 이러한 전복 행위는 이후 국제법 위반으로 인정되고, 1993년 11월 23일 당시 미국 대통령 빌 클린턴은 '사죄 결의안'을 통해 미국의 개입을 공식 사과했다.

20 Manulani Aluli Meyer, 'Spirituality Centered around Aloha/Pono: A Discipline of Love and Truth', in *Aloha Nō*: Art Summit Reader (ed. Wassan Al-Khudhairi, Binna Choi, Noelle M.K.Y. Kahanu and Josh Tengan), Honolulu: Hawaiʻi Contemporary, 2024, 페이지 없음 참고. 본래 *reSTORYing the Pasifika Household* (2023, ed. Upolu Luma Vaai and Aisake Casimira), Suva, Fiji: Pacific Technical College, 2023, pp.1–7. https://static1. squarespace.com/static/ 59e143f712abd9a332920f01/t/6 66220b9b7a89e0dfd78a09c/1717707043166/ArtSummit_ reader-web.pdf(마지막 접속일: 2024년 10월 4일)에 게재됨. 리앤 베타사모사케 심슨이 알로하를 "Ula aʻe ke welina a ke aloha. 깨어 있는 정신의 실천으로서 사랑 Ula aʻe ke welina a ke aloha. Loving is the practice of an awake mind."으로 말하는 인용문 참고. Robyn Maynard and Leanne Betasamosake Simpson, *Rehearsals for Living*, Chicago: Haymarket Books, 2022, pp.128–29.

이 개념은 최근 와싼 알쿠다이리Wassan Al-Khudhairi, 최빛나, 노엘 M.K.Y. 카하누
Noelle M.K.Y. Kahanu가 기획한 다가올 하와이 트리엔날레 2025인《알로하 노ALOHA
NŌ》의 제목으로 사용되었다. 최빛나 큐레이터는 트리엔날레의 맥락에서
'알로하'는 "관계에 참여해 지식을 습득하는 것"을 의미하기도 한다고 설명하는데,
이것이야말로 김성환의 〈표해록〉이 전형적으로 실천하는 바라고 할 수 있다.[21]

　　김성환의 다가오는 서울시립미술관 전시에서 〈표해록〉의 세 번째 장이 발표될
예정이며, 큐레이터 박가희는 목격witnessing의 역할에 초점을 맞추고 있다.
박가희는 2024년 6월 하와이 트리엔날레 서밋 기간 동안 하와이를 방문했을 때,
마누라니 알룰리 메이어가 기조 강연에서 소개한 하와이식 목격 개념에 깊은
인상을 받았다. 카나카 오이위Kanaka ʻŌiwi[하와이 선주민] 교육자이자 철학자인
메이어는 목격 뒤에 행동이 따른다고 지적한다.[22] "알로하는 우리의 집단적 출현의
근원이며, 진리를 향한 자기 성찰적 과정인 호오포노hoʻopono는 공명하는
불꽃이다. 절대적 진리는 우리를 경외로 이끌고, 변화를 예고하는 목격으로, 또는

21　　B. Choi, Yazan Khalili and Gabi Ngobo, 'What's Love Got To Do with It?', talk moderated by Lara Khalidi, De Appel, Amsterdam, 2024년 8월 28일, 보도 자료: https://www.deappel.nl/en/events/14517-what-s-love-got-to-do-with-it-curating-a-biennial-that-is-lezing-door-binna-choi (마지막 접속일: 2024년 8월 29일).
22　　마누라니 알룰리 메이어의 작업은 하와이 트리엔날레 2025의 주제인 '알로하 노(Aloha Nō)'에 영향을 주었다. "언티 마누(Aunty Manu)는 알로하라는 개념을 하와이 주권 운동, 진실을 밝히고 치유하는 과정, 전 세계적 급격한 변화의 시대 속 영성을 아우르는 실천으로 설명한다." 마눌라니 알룰리 메이어, '알로하 노: 각성하는 세계 속 하와이의 역할 (Aloha Nō: Hawaiʻi's Role in a Worldwide Awakening)', 기조 연설, 하와이 트리엔날레 2025 아트 서밋, 호놀룰루, 2024년 6월 13일. 라울 펙(Raoul Peck)의 2016년 영화 〈아이 엠 낫 유어 니그로(I Am Not Your Negro)〉에서 제임스 볼드윈 역시 행동의 전조로서 목격이 중요함을 언급한다.

말로는 온전히 표현할 수 없는 앎으로 이끈다"라고 메이어는 쓴다.[23] 이러한
의미에서 '나 마카 오 카 아이나'의 작업은 일종의 목격이다. 이 영화 제작자들은
하와이 공동체에 속한 사람들의 기록되지 않은 역사를 보존하고 전파하고자
했으며, 이로써 하와이 주권 확보를 위한 정치적 행동을 자극하고 지속시키려 했다.
김성환의 열한 개 역사적 '가르침Lessons'에 크게 의존할 예정인 서울시립미술관
전시 또한 김성환의 협업자들을 단순히 참고 자료나 등장 인물로서가 아니라,
독립적인 창작자이자 목격자로 선보일 것이다. 박가희 큐레이터에게 목격은 단순히
정보를 접할 수 있는 문제를 넘어 "그 정보에 무슨 일이 일어나며 우리는 그것을
어떻게 바라보는가"의 문제이다. 따라서 박가희에게 이 전시회는 "관객을 목격자로
자리매김함"으로써 정보를 전달하는 중요한 매체이다. 목격자 혹은 구경꾼은 이야기
속에 있는 것이 아니라 이야기와 인접한 장소를 차지하며, 그 장소를 매우 가는
선만이 가를 뿐이다.[24] 그 선은 김성환의 설치 가운데 벽을 덮고 있거나 발에
매달려 있는 아세테이트 시트 혹은 얇은 종이만큼 연약하게 느껴진다. 김성환의
작품 대부분에서 자아와 그 반영, 또는 사람과 외부 세계 사이의 경계는 섬세하고
다공질적이다.

하와이의 역사와 문화에 전념하는 김성환은 최근 사라질 위기에 처한 전통
'훌라 키이'를 배우고자 '쿠무 훌라' 아울리이 미첼에게 수업을 듣기 시작했다. '훌라
키이', 즉 '신성한 이미지의 춤'은 전통 하와이 춤 '훌라'의 여러 갈래 중 하나로,

23 M.A. Meyer, 'Spirituality Centered around
Aloha/Pono', 앞의 책.

24 〈아이 엠 낫 유어 니그로〉, 위의 영화 및
J. Baldwin, 'Alas, Poor Richard', 앞의 책 참고.

새겨서 만들거나 공들여 만든 이미지를 사용하여 이야기를 전달한다. 나는 아인트호벤에서 처음 '쿠무 훌라' 아울리이를 만났는데, 그는 반아베 미술관에서 열린 김성환의 전시 오프닝에 참석할 목적으로 방문해 있는 상태였다. 이후 줌으로 '쿠무 훌라' 아울리이와 다시 만나게 되었다. 그가 있는 곳은 저녁 7시였던 반면 내가 있는 곳은 아침 7시였고, 이 시간에 책 이야기를 나눠보기는 처음이었다. 당시 오아후섬에 있던 그는 리허설이 한참이었음에도 시간을 내주었다. 오아후섬 카카아코Kakaʻako 지역, 워드 센터Ward centre에는 하와이 원주민 문화 계승에 주력하는 공동 창작 공간 키푸카KĪPUKA가 있는데, 그는 이곳에 방문하고자 매주 화요일 비행기를 타고 오갔다. 기쁘게도 그의 '할라우 훌라hālau hula'(훌라 학교) 구성원 6명이 온라인으로 함께해 주었다. 그들은 우리의 대화를 차분히 기다렸고, '쿠무 훌라' 아울리이는 나에게 '훌라 가족' 구성원 각각의 이름을 소개해 주었다. 그 가운데 이제는 훌라 가족의 일원이 된 김성환도 있었다. 다양한 소품과 도구로 보이는 것들이 대화 내내 배경에 머물렀다. 〈머리는 머리의 부분〉에서 하와이어 내레이션을 맡은 바 있는 '쿠무 훌라' 아울리이는 이렇게 말했다. "첫 6개월 동안 알아차린 건, 그가 내 목소리를 가졌다는 점이다." 이 같은 이조移調는 모방을 통해 이해하려는 디그레고리오의 방식과 일맥상통한다. "그렇기 때문에 나는 문을 열어 둘 수 있었다. 그는 자신의 예술을 연구하듯, 내 목소리를 연구했다. … 그 목소리 안에 관계가 있다. … 나는 쉽게 문을 열어 주는 법이 없지만, 그는 열린 문으로

25 '쿠무 훌라' 아울리이, 저자와의 온라인 인터뷰, 2024년 7월 16일. '쿠무 훌라' 아울리이의 모든 인용은 해당 인터뷰에서 발췌한 것이다.

이곳에 들어올 수 있다."[25] '쿠무 홀라' 아울리이는 '홀라 키이'를 이렇게 설명한다.
"새로운 사람들이 이곳에 도착해 새로운 이데올로기를 도입하면서, 우리는 우리의
이미지를 빼앗겼다. 그게 무엇이 되었든 숭배는 금기가 되었다. 그렇기에
[김성환한테는] 우리의 일부인 그것, '마나mana'(기운)의 전이transition를 ⋯ 배우는
일이 중요하다." 나는 다양한 시각에서 바라볼 수 있도록 단어가 부유하게 두는
것을 선호하기에 단어의 의미를 명확히 묻기가 망설여졌다. 내가 해석한 바는
이렇다. 김성환은 에너지의 출처, 그리고 에너지를 나르는 자가 얼마나 중요한지를
깨닫게 된 것이다.

　　김성환은 '홀라 키이' 인형 두 점을 조각해, 나무 조각이 이야기를 전달하도록
생기를 불어넣었다(그림34). 새로운 소품을 만들어 방대한 배한라 아카이브에
더하는 메리 조 프레실리처럼, 김성환도 '쿠무 홀라' 아울리이가 공연에 사용할
생동하는 오브제를 만들었다. 김성환의 인형과 관련하여, '쿠무 홀라' 아울리이는
두 사람이 서로 알아가게 된 계기가 바로 이 이미지 내지는 '키이ki'i,'였다고 말한다.
"'키이'라는 단어는 단순히 이미지나 조각된 사물만을 의미하지 않는다. '키이'에는
가져오다, 붙잡다라는 뜻도 있다." 그는 이어서 설명한다. "어떤 면에서 '키이'는
당신을 사로잡는 무엇이다. ⋯ 우리는 영화를 '키이 오니 오니ki'i 'oni'oni'(무빙
이미지, 움직이는 이미지)라는 말로 부른다." 이러한 설명은 프레실리가 자신을
매료시켰다고 말하는 배한라식 '기본'의 어떤 지점을 떠올리게 한다. 배한라는
프레실리에게 "관객을 네 손 안에 붙잡아야 한다. 새끼손가락조차 춤을 춰야
한다"라고 말했다고 한다. 설령 그것이 순간적으로 스쳐 지나가는 것일지라도,
이렇게 무언가를 붙잡거나, 끌어당기거나, 움켜쥔다는 개념은 김성환이 영화와

관계 맺는 방식과 잘 맞아떨어진다.[26] 김성환의 영화는 단순히 연속적인 프레임의 시퀀스를 넘어, 각각의 스틸 이미지를 움직임으로 살아나는 조각처럼 다룬다. 스케치는 망설임과 흐릿함을 기록할 수 있기에 일부 예술가한테는 움직임에 대한 인식을 담아내기에 가장 훌륭한 형식이 된다고 미술사학자 매리 앤 도언Mary Ann Doane은 지적한 바 있다.[27] 김성환 역시 〈By Mary Jo Freshley 프레실리에 의(依)해〉와 〈머리는 머리의 부분〉에서 라이프 포토를 활용해 영상 기술이 포착하는 동작에 흐릿함을 증폭시키고 생동감을 부여한다.

'쿠무 훌라' 아울리이에게는 놀라운 일이겠지만, 그의 사촌들이 〈머리는 머리의 부분〉에 등장한다. 그중 한 명인 브로더릭이 내게 말했다. "내가 성환을 좋아하는 이유가 그것이다. 초대가 오면, 초대받은 사람은 그 이유나 목적을 꼭 알지 못해도 우정과 신뢰, 관심 때문에 그 초대를 받아들이게 된다."[28] 브로더릭은 바드 칼리지 큐레이터학 센터에서 석사 과정을 밟을 당시 처음 김성환을 만났다. 김성환이 하와이에 관심이 많다는 한 친구의 말을 들어 서로를 알게 된 둘은 이후

26 김성환은 하마구치 류스케(濱口龍介)를 주요한 영화적 레퍼런스로 꼽는다. 하마구치 류스케의 영화는 자아가 상실되는 미묘한 폭력을 부드럽게 다룬다. 예로, 〈해피 아워〉(2015)는 일본 사회에서 기혼과 미혼이라는 곤궁을 겪고 있는 30대 여성 네 명의 이야기를 담고 있다. 주인공들은 균형을 주제로 한 예술가 워크숍에 참여한다. 그들 사이에서 진정한 친밀감이 공유될 때, 이는 몸으로 귀결된다. 자신의 크기를 더 잘 알고자, 그들은 함께 앉았다가 서로의 등에 기대어 일어선다. 김성환은 또한 오즈 야스지로(小津 安二郎) 영화의 중요성을 언급하는데, 이 감독은 주로 현대 사회에서 조상과의 연결과 그 상실을 조명한다.

27 Mary Ann Doane, 'The Afterimage, the Index, and the Accessibility of the Present', *The Emergence of Cinematic Time: Modernity, Contingency, the Archive*, Cambridge, MA: Harvard University Press, 2002, p. 84.

28 드류 카후아이나 브로더릭과 산시아 미알라 시바 내시, 2024년 7월 16일 저자와의 온라인 인터뷰. 브로더릭과 시바 내시의 모든 인용은 해당 인터뷰에서 발췌한 것이다.

2020년 김성환이 오아후에 있는 카피올라니 커뮤니티 칼리지Kapi'olani Community College에서 브로더릭이 가르치던 하와이 미술 강의를 듣게 되면서 더욱 가까워졌다. 이 수업은 2014년 이후 대학 수준의 미술학과에서 처음으로 이루어진 하와이 현대 미술 강의였다. 2024년 중반, 브로더릭과 산시아 미알라 시바 내시(브로더릭의 '케카히 와히' 프로젝트 파트너 및 김성환의 협업자)와 내가 줌으로 만났을 때 하와이는 저녁 시간이었다. 그들 뒤 창문에 불빛이 떠올랐고, 나는 그것을 별똥별로 받아들였다. 김성환이 보는 시바 내시와 브로더릭의 개인적 관계 및 작업상의 관계는 '나 마카 오 카 아이나'의 조앤 랜더와 푸히파우의 관계를 닮았다. 김성환이 지역 공동체와 작업할 때 절차는 어떻게 되냐는 나의 물음에 브로더릭이 설명하기를, 그것은 아주 복잡하며

펼쳐질 장소와 발표될 장소에 따라 매우 구체적이다. 성환과 나는 함께 작업하면서 절차에 대한 대화를 종종 나누는데, 이 절차는 하나 이상의 장소, 하나 이상의 문화, 하나 이상의 관점, 하나 이상의 예술 세계를 고려한다. 나와 산시아에게는 이곳의 예술가, 실무자, 교육자와 맺고 있는 관계를 보호할 책임이 있다. 성환과의 협업은 아주 세심하게 이루어진다. 그가 우리에게 어떤 사람과 연결해 달라고 요청할 경우, 그리고 그 사람과 성환 사이에 기존의 관계가 없는 경우, 우리는 우리의 문화적 이해와 접근 방식에 맞는 특정한 방식으로 성환의 요청을 처리해야 한다. 성환이 이해하든, 이해하지 못하든 말이다. 그렇지만 나는 성환이 다른 사람의 과정이나 접근법, 방법론을 수용하는 데 매우 열려 있다고 생각한다.

그리고 바로 그 이유로 사람들은 성환의 요청에 응한다. 여기서는 절대 흔한 일이 아니다. 성환이 요구하는 방식으로 기꺼이 위험을 감수하고자 하는 사람들은 드물다.

브로더릭은 하와이인 예술가와 큐레이터가 국제 전시에 초청받는 일이 드물었기 때문에 국제적인 규모로 참여하고자 하는 열망은 있지만, 한편으로는 "이 참여가 자신들의 가치관과 일치하는지 확인하는 데에 대한 망설임"도 있음을 알린다. 시바 내시에게는 "이것이 끝없는 배움의 과정이며, 성환은 이를 열린 태도로 맞이한다."

'호오마우 나 마카 오 카 아이나' 프로그램과 관련해서는, 브로더릭과 시바 내시가 나 마카 오 카 아이나의 영화 전사본transcript을 디지털화하고 해당 지역사회에서 상영회, 전시, 자료실 등 공공 프로그램을 기획해 왔다. 한편, 조앤 랜더는 비디오테이프를 디지털화하는 작업을 진행하고 있다. "이 영상을, 가령 한국에서는 왜 상영할 수 없나?"라고 묻는 김성환에게 시바 내시는 이렇게 답한다. "날것의 영상이 특정한 장소성을 벗어나는 데 적합한 시간과 장소가 있다. 현재로서는 디지털화된 테이프와 녹화분을 해당 지역사회와 가족에게 돌려드리는 데 주력하고 있다. 자료를 공개적으로 발표할지의 여부는 후손들의 결정에 달려 있다."

브로더릭과 시바 내시에게 그들의 작품과 김성환의 작품에 관련된 저작권 문제를 질문하자 브로더릭은 저작권은 영화 제작자가 아닌 촬영된 개인과 공동체에 있다고 설명한다.

성환과 우리는 영적 수호라는 개념에 관해 자주 이야기한다. 이는 [마오리족 영화 제작자인] 배리 바클레이Barry Barclay와 같은 사람들이 수년 전 이론화한 것을 바탕으로 우리가 확장한 개념이다. 영적 수호란 본질적으로 영화 제작자가 자신이 기록한 사람들, 자신이 담아낸 이야기, 자신이 가시성을 부여한 장소를 소중히 여긴다는 것을 의미한다. 영화 제작자로서 우리는 그 이미지를 소유하는 것이 아니라 돌보는 것이다. 우리에게 항상 중요한 것은 영화에 참여한 사람들이 자신들의 이미지에 대한 접근성과 권리를 가지는 것이고, 이는 그들의 후손에게도 마찬가지로 적용된다.

김성환은 내게 하와이에는 "한 사람에게서 다른 사람한테로 지식을 전수하고 가르치는" 다른 방식이 있다고 말했다. 언젠가 대화 중에, 김성환의 할아버지가 하와이에 왔었다는 것을 알게 된 순간 김성환을 들여다볼 '창'을 얻었던 '쿠무 홀라' 아울리이의 말을 김성환에게 전했다. 그러자 김성환이 묘한 표정으로 물었다. "할아버지라고 했나? 여기 계셨던 분은 어머니다." 내가 '쿠무 홀라' 아울리이가 실제로 "할아버지"라고 했었는지 기억해 내려 애쓰는 동안, 김성환은 어쩌면 맞을지도 모른다며 말했다. "'쿠무 홀라' 아울리이는 영혼을 본다." 김성환은 이내 '쿠무 홀라' 아울리이와 함께한 등산에서 자신과 동료 '나 하우마나 홀라nā haumāna hula'(홀라 수련생)가 주문chant 하나를 배우려고 노력했던 이야기를 들려주었다.

우리는 주문을 배우는 내내 하와이어로 노래를 불렀다. 그리고 우리가 주문을 멈추던 그때, '쿠무 훌라' 아울리이는 오솔길을 따라 다가오는 사람들을 보았을 것이다. 아주 좁은 길이었다. 그는 하와이어로 이렇게 말했다. "오른쪽에서 한 여자와 두 남자가 온다." 그리고 대략 10초 후에 실제로 한 여자와 두 남자가 우리를 지나쳐 갔다. 우리는 그저 그를 따라 걸으며 주문을 연습하고 있었기에 그들이 다가오는 것을 보지 못했다. 그가 가장 먼저 그들을 본 것이다. 그렇지만 우리가 마법 같은 숲에 있었기에 모든 것이 마법처럼 느껴졌다. 해가 지는 순간에 그저 해가 진다고 말함으로써 해가 지게 만들 수 있다는 말은 어쩌면 사실이 아닐까.

"마법은 사람들이 생각하는 것만큼 화려하지 않다." 김성환은 거의 가르침 같았던 설명이 끝날 무렵 진지하게 말했다. 그리고 실제로 이 책을 쓰는 동안 내 글과 수많은 이들의 넉넉한 기여 속에 땅에 뿌리 내린 마법이 스며들어 있었다. 브로더릭과 시바 내시와의 줌 통화가 끝날 무렵, 창문 위로 보이던 별똥별이 화면 빛에 비춰진 도마뱀들이라는 것을 깨달았다. 아니면, 브로더릭의 말처럼, "별똥별이 된 도마뱀"이라는 것을.

지은이

재닌 아민Janine Armin은 저술가이자 전시 기획자이다. 암스테르담 대학교에서
미술사학 박사 과정을 밟고 있으며, 바드 칼리지 큐레이터학 센터에서 석사
학위를 받았다. 연금술을 예술을 통한 사회운동으로서 다루는 '사이드리얼
SideReal'을 비롯해, 독립 공간을 공동 운영한 바 있다. 다수의 현대미술 관련
단행본 및 선집을 공동 편집했으며, 다양한 미술 관련 출판물에 기고했다. 최근
기획한 전시로는 아일랜드 현대미술관에서 열린《늦은 귀가: 조 베어, 거인의
땅에서Coming Home Late: Jo Baer in the Land of the Giants》(2023-24)와 암스테르담의
브라드볼프 프로젝트Bradwolff Projects에서 열린《상상할 수도 없는: 차오르는
바다의 호소Unimaginable: Clarion calls from Rising Seas》(2024)가 있다.

김성환: 표해록

1판 1쇄 2025년 5월 30일

지은이 재닌 아민
옮긴이 한진이·마야 웨스트
펴낸이 김수기

펴낸곳 현실문화연구
등록 1999년 4월 23일 / 제2015-000091호
주소 서울시 은평구 불광로 128 배진하우스 302호
전화 02-393-1125 / 팩스 02-393-1128 / 전자우편 hyunsilbook@daum.net
ⓗ blog.naver.com/hyunsilbook ⓕ hyunsilbook ⓧ hyunsilbook

ISBN 978-89-6564-304-3 (03600)

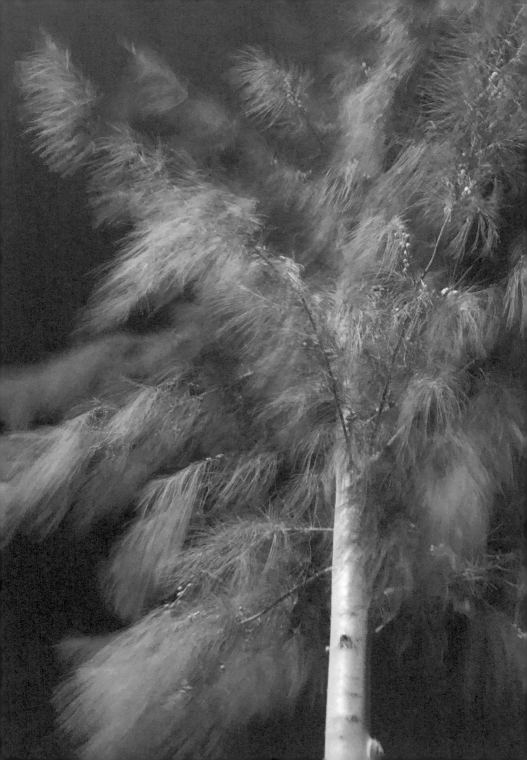